JAEWON ART BOOK 34

칸딘스키

도서출판
재원

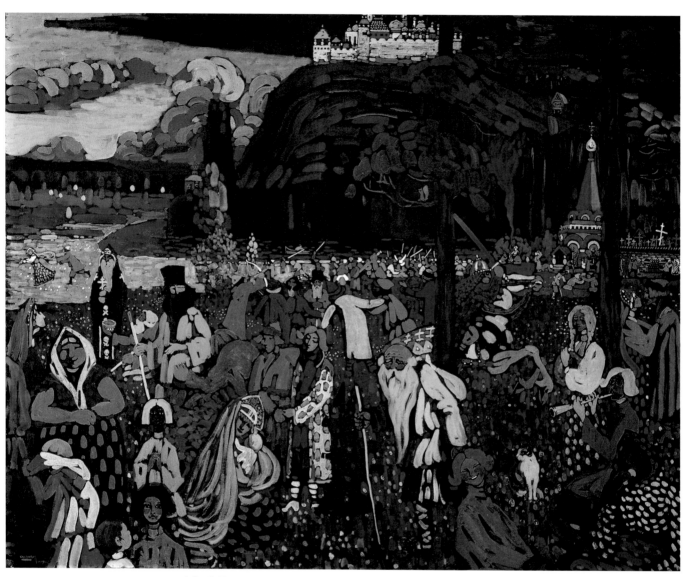

다채로운 삶, 1907, 템페라화, 130×162.5cm, 뮌헨, 렌바흐하우스 미술관

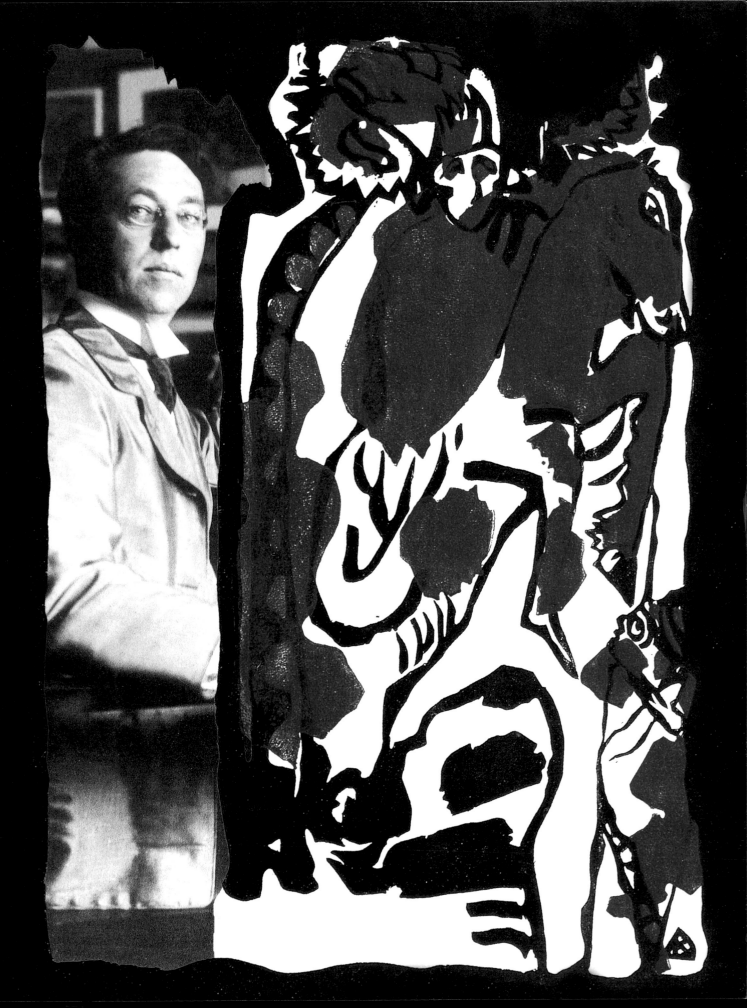

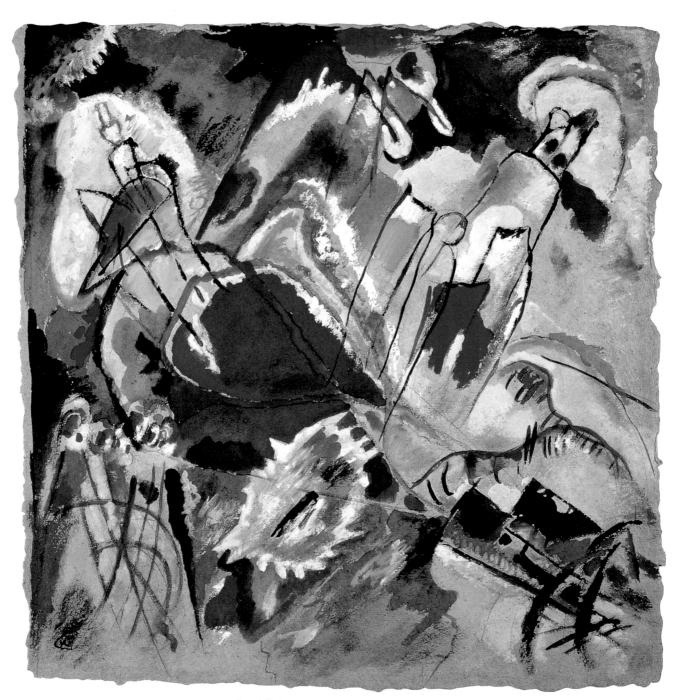

즉흥 30(대포), 1913, 유화 , 109.2×109.9cm, 시카고, 미술연구소

Wassily Kandinsky

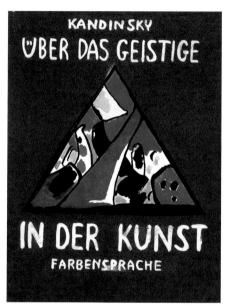

'예술에 있어서의 정신적인 것에 대하여' 표지 초안, 1910, 과슈·잉크, 17.5×13.3cm, 뮌헨, 렌바흐하우스 미술관

최후의 심판의 천사, 1911, 유리화, 26×17cm, 뮌헨, 렌바흐하우스 미술관

1866 12월 4일, 모스크바 중상류층 집안에서 바실리 바실레비치 칸딘스키가 태어남. 아버지 바실리 실베스트로비치 칸딘스키는 몽골계 시베리아 출신으로 차를 파는 부유한 상인 집안이었고, 어머니 리디아 이바노브나 티치에바는 발트 지방의 모스크바 인이었음.

1869 양친과 함께 이탈리아로 여행을 갔는데 어릴 적 기억이지만 강한 인상을 받았다고 함.

1871 가족이 흑해연안의 도시 오데사로 이사하고, 이즈음 칸딘스키의 부모는 이혼을 함. 이모 엘리자베타 티치에바가 칸딘스키를 돌보게 되는데 이때 이모는 그와 자주 독일어로 대화를 했으며, 독일 동화도 들려주었다고 한다.

1874 음악 공부를 시작하여 피아노와 첼로를 배우고 소묘도 배움.

1876 오데사의 중학교에 입학하여 1885년까지 머무른다. 아버지와 함께 1년 동안 모스크바에 머무르며 볼라야 강과 카마 강을 배를 타고 여행함.

1879 어릴 때부터 색채감각이 뛰어나고 회화에 관심도 많았으며, 이 해에 유화를 그리기 시작함.

1886 모스크바대학에서 법학과 경제학을 공부함.

1889 대학 시절 민속학, 인류학에도 관심과 이해가 깊었던 칸딘스키는 대학부속 연구소의 자연과학협회와 민속학, 인류학협회의 연구 과제를 위해 러시아 북부 볼로그다 지방을 여행한다. 농가의 건축이나 공예, 장식모형 등 여러 색상의 민예품을 보고 강렬한 자극을 받는다. 농민법과 이교도 신앙 유물에 대한 논문을 작성함. 상트페테르부르크에 있는 에르미타주 미술관을 방문하여 렘브란트의 그림을 처음으로 보게 된다. 파리로 여행을 함.

1892 대학을 졸업하고 법률고시 시험도 통과함. 사촌인 안냐 치미아킨과 결혼하고 두 번째 파리 여행을 함.

1893 모스크바대학의 경제 통계학과에 조교로 근무하기 시작함. 학위논문으로 '노동임금의 적법성에 관하여'를 씀.

1895 모스크바의 쿠쉬베레브 인쇄소의 예술담당 책임자로 일을 함.

1896 모스크바에서 인상주의 전시회가 열렸는데 모네의 〈건초더미〉에 깊은 인상을 받는다. 칸딘스키는 그의 저서 《회상》에 다음과 같은 감동의 글을 싣는다. "그 그림이 건초더미라는 것을 나는 목록을 보고 알았다. 그것은 상상도 하지 못했던 팔레트의 위력이었다. 이것은 나의 감추어졌던 부분까지, 내 모든 꿈속까지 파고 들어왔다. 그 그림은 굉장한 빛과 힘을 전달하고 있었다……내가 인상 깊게 받아들인 것은 나의

'매혹적인 모스크바'가 화면 위에 벌써부터 존재하고 있었다는 것이다." 여기에서 언급된 '매혹적인 모스크바'는 1903년부터 1905년까지 칸딘스키의 그림에 나타났던 주제로 서정성과 중세라는 의미를 함축하고 있는 상징적인 표현이다. 법학도로서 장래가 촉망되던 칸딘스키가 그림 공부를 하기 위해 도르파트 대학의 교수직을 거절하고 뮌헨으로 건너감.

1897 안톤 아즈베의 화실에서 2년 동안 공부를 함.

1898 뮌헨 미술대학의 프란츠 폰 슈투크 아카데미의 입학에 실패하고 혼자서 작업을 계속함.

1900 뮌헨 미술대학에 입학하여 프란츠 폰 슈투크의 문하에서 공부하게 됨. 이곳에서 파울 클레(1879~1940), 에른스트 슈테른, 알렉산더 폰 잘츠만, 한스 푸르만 등과 사귀게 됨. 2월에 '모스크바 미술가협회' 전시회에 그의 작품을 선보임.

1901 롤프 니츠키, 발데마르 헤커, 구스타프 프레이탁, 빌헬름 휴스겐과 함께 팔랑크스 그룹을 조직하고 그 그룹의 회장을 맡음. 8월에 팔랑크스 그룹의 첫 전시회를 가짐. 겨울에 팔랑크스 예술학교를 개교하고 칸딘스키는 그곳에서 데생과 회화를 가르침. 이 무렵 칸딘스키에게 큰 영향을 준 것은 유동적인 곡선의 사용, 유기적인 장식형식, 상징적 표현력 등을 중시하는 아르누보, 유겐트슈틸 등 세기말 미술운동이었다. 독일의 로텐베르크를 처음 방문하고 오데사도 여행함.

1902 팔랑크스 예술학교에 공부하러 온 가브리엘레 뮌터를 알게 됨. 1월~3월, 공예작품이 주류를 이룬 2번째 팔랑크스 전시가 열림. 칸딘스키도 장식적인 소묘 작품인 〈새벽〉을 출품함. 회화교실 학생들과 풍경 사생을 위해 코헬에서 여름을 보내고, 루이스 코린스의 작품을 포함한 3번째 팔랑크스 전시를 개최함. 흑백의 목판화 작품으로 첫 번째 베를린 분리파전에 작품을 출품함. 이후 5년 동안 많은 유화와 템페라화를 제작했다.

1903 모네가 참가한 7번째 팔랑크스 전시를 개최. 8월, 페터 베렌스가 뒤셀도르프 공예학교의 장식미술을 위한 교실을 맡아 달라고 하나 이 제의를 거절. 9월~11월, 베네치아와 빈을 거쳐 오데사, 모스크바를 여행함. 돌아오는 길에 베를린과 쾰른을 거쳐 뮌헨에 옴. 9월에 빈 미술사 박물관에서 본 거장들의 작품에서 깊은 감명을 받음. 또한 베를린 박물관에서 그리스, 이집트, 이탈리아 등 여러 나라의 걸작품들을 보고 감동에 겨워 뮌터에게 편지를 씀. 11월, 뮌터와 함께 로텐베르크로 여행했으며, 12월에 팔랑크스 8회 전시회에 참가함.

1904 1월~2월, 알프레드 쿠빈이 참가한 9번째 팔랑크스 전시가 열렸으며 이 전시에 칸딘스키도 채색 소묘와 목판화 작품으로 참가함. 15점의 칸딘스키 작품이 '모스크바 미술가협회' 전시에 선보임. 4월~5월, 시냐크, 펠릭스 발로통, 툴루즈 로트렉 등이 참가한 10회 팔랑크스 전시회가 열렸으며 아내 안냐와 별거하고 가브리엘레 뮌터와 네덜란드, 베를린, 오데사, 파리 등을 여행함. 살롱 도톤느에 처음으로 출품하며 이후 1910년까지 매년 출품함. 목판화집 《무언의 시》가 모스크바에서 출간되고, 12월에 제12회이자 마지막 팔랑크스 전시회가 뮌헨에서 열림. 뮌터와 함께 스트라스부르, 바젤, 리옹을 거쳐 튀니스를 여행하고 크리스마스를 튀니지의 비제르타에서 보낸다. 이 해

'구성 7'을 위한 습작, 1913, 수채화, 23.9×31.6cm, 뮌헨, 렌바흐하우스 미술관

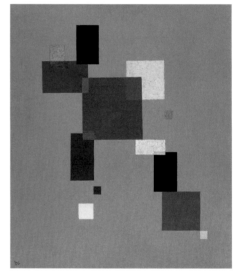

13개의 사각형, 1930, 유화, 69.5×59.5cm, 파리, 조르주 퐁피두 센터

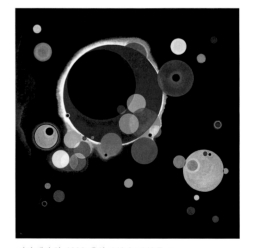

여러 개의 원, 1926, 유화, 140.3×140.7cm, 뉴욕, 솔로몬 구겐하임 미술관

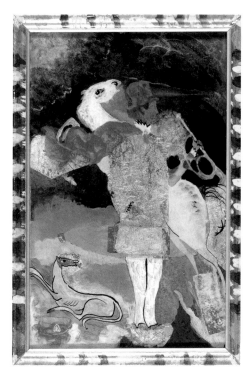

트럼펫을 든 기사, 1912, 템페라화, 30.5×19.5cm,
뮌헨, 렌바흐하우스 미술관

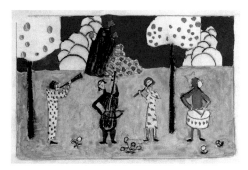

네 명의 악사가 있는 풍경, 1908-1909, 수채·연필·목탄,
11.7×18.4cm, 뮌헨, 렌바흐하우스 미술관

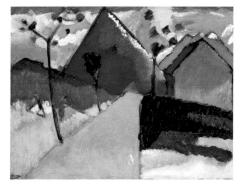

코헬의 곧은 거리, 1909, 유화, 33×44.8cm,
뮌헨, 렌바흐하우스 미술관

에 〈로테르담〉을 제작했는데 이 그림은 후기인상주의와 연결 지어 볼 수 있으나 칸딘스키는 인상주의와는 달리 빛과 공기의 문제에 관해서는 별 관심을 두지 않았다. 이러한 견해를 담고 있는 이 작품은 마구 으깨진 물감의 흔적과 선적인 요소가 서로 어떤 관계도 맺지 않으며 함께 공존한다.

1905 튀니지에서 돌아오는 길에 팔레르모, 나폴리, 볼로냐, 베로나를 거쳐 독일로 돌아옴. 가을에 유화, 그래픽, 공예작품을 위한 소묘 등을 살롱 도톤느에 전시함. 겨울을 뮌터와 라팔로에서 보내며 막스 리버만의 추천으로 '독일 미술가협회' 회원이 됨. '모스크바 미술가협회' 회원들과 파리의 앵데팡당전에 작품을 전시함.

1906 봄에 베를린 분리파전에 참가하고 뮌터와 제노아, 밀라노를 거쳐 파리로 감. 6월에 파리에서 가까운 세브르에 정착한다. 이곳에서 이듬해 6월까지 머무르며 가을과 겨울에 걸쳐 많은 전시를 열었다. 파리의 살롱 도톤느, 드레스덴에서는 다리파와 함께, 베를린에서는 분리파와 함께 전시를 개최함. 이 해에 후기인상주의가 점묘파로 향하는 과정을 보여주는 〈생클루드 공원, 그늘〉을 제작한다.

1907 앙제의 공공박물관에서 칸딘스키의 작품 109점으로 전시를 함. 여름을 스위스에서 보내고 이듬해 봄까지 뮌터와 함께 베를린에서 지낸다. 이 해에 템페라 기법을 사용한 〈다채로운 삶〉을 완성한다. 이 작품은 대담한 구성으로 화면의 높은 곳까지 깊이를 가중시키면서 잔잔한 분위기가 겹겹이 쌓이는 듯 연출된 그림이다. 민족적인 분위기를 구사하고 있는 형상들과 금장식의 왕관 모양을 연상하게 하는 크레믈린 등이 당시의 칸딘스키 작업에서 흔히 보이는 중세 분위기의 서정적인 감성과 일치한다고 할 수 있다. 중세적 서정성은 청년 시절을 모스크바에서 보낸 칸딘스키의 모스크바에 대한 애정표현이었다.

1908 3월~5월, 파리의 앵데팡당전에 참가했으며 뮌터와 함께 오스트리아와 바이에른 지방을 거쳐 뮌헨에 돌아옴. 여름을 무르나우에서 지내며 파울 클레가 살고 있는 곳에서 멀지않은 뮌헨의 슈바빙에 있는 아인밀러 거리 36번지에 집을 얻음. 우크라이나 출신인 러시아 작곡가 토마스 하르트만과 교분을 쌓으며 최초의 무대작품인 〈다프니스〉와 무대구성인 〈노란 음향〉까지 공동 작업을 함.

1909 1월 22일, '뮌헨 신예술가 협회'를 창립하고 칸딘스키는 회장으로 선출됨. 무르나우에 집을 사서 지내며 무르나우의 풍경을 그림. 그리스 정교도인 칸딘스키는 아내와의 정식 이혼이 성립되지 않아 정신적인 고뇌가 많았다. 뮌헨 남쪽 조용한 산간 마을인 무르나우는 번잡하지 않아 생활하기 좋은 곳이었다. 무르나우의 풍경화에 의해 대담한 형태와 색면에 의한 표현주의 화풍이 확립됐다. 이 무렵 칸딘스키에 대한 유명한 일화가 있다. 어느 날 저녁, 집에 귀가한 그는 본 적도 없는 아름다운 그림을 발견한다. 형태와 색채만이 보이는, 무엇이 그려져 있는지 알 수 없는 그 그림은 사실은 벽에 거꾸로 걸린 자신의 그림이었다. 이때부터 칸딘스키는 그림에서 구체적인 대상의 형태를 제거하는 방향으로 전환하며 모든 표현을 색채에 맡기기 시작하였다. 이 해에 그려진 〈종탑이 있는 풍경〉에서는 대상이 거의 본래의 모습을 가지고 있지 않다. 여름에 뮌헨에서 열린 '일본과 동아시아 미술 특별전'을 관람하고 이 해에 작품 '즉흥' 연작을 시작함. 파리에서 칸딘스키의 목판화집 《크실로그라피(목판조

각)》가 출판됨. 12월에 뮌헨의 탄하우저 현대화랑에서 '뮌헨 신예술가 협회'의 첫 번째 전시가 열리며 칸딘스키는 이 전시에서 그림과 목판화를 선보인다.

1910 뒤셀도르프의 '독일 서부지역 미술가회'에 작품을 출품하며 9월에 뮌헨의 탄하우저 현대화랑에서 '뮌헨 신예술가 협회'의 두 번째 전시가 열린다. 이 전시에 칸딘스키는 〈구성 2〉, 〈즉흥 10〉, 〈배를 타고 감〉 등의 작품과 풍경화 한 점, 여섯 점의 목판화를 선보임. 이 전시는 피카소, 블라맹크, 브라크 등도 출품하여 국제 전위 미술전의 양상을 보인다. 프란츠 마르크(1880~1916)가 전시 평을 썼으며 이 평이 칸딘스키가 마르크를 만나게 된 계기가 됨. 10월 중순에 바이마르와 베를린을 거쳐 러시아로 여행을 하며 모스크바와 상트페테르부르크에 체류함. 12월에 52점의 작품을 이스데프스키 살롱전에 전시함. 이 전시 카탈로그에 '형식과 내용'이라는 글을 기고하며 뮌헨으로 돌아와 〈최초의 추상적 수채화〉를 제작함. 이 그림은 수채 물감을 사용하여 그린 그림으로 표현의 재료에 따라 느낌이 많이 달라짐을 알 수 있다. 캔버스에 유화로는 가능하지 않은 표현이 수채와 종이에서는 훌륭한 표현이 되는 예가 많기 때문에 화가들은 재료에 대한 관심이 높다. 화면에서 구체성을 띠는 대상물은 그 상이 가지고 있는 이미지 때문에 감상자에게 이미지 전달로써 끝나는 경우가 허다하다. 칸딘스키는 화면에서 이러한 대상을 제거하는 작업을 시도하게 되는데 유화에서는 좀처럼 대상을 지우기가 어려웠다. 내부에서 솟아 나오는 감동, 즉 '내적 필연성'을 형상화하는 실험으로서 종이 위에 자유로운 붓의 놀림과 수채의 부드러운 침투는 표현의 영역을 확대시키는 위대한 발견을 이 그림에서 이루었다. 그런 의미에서 칸틴스키는 〈최초의 추상적 수채화〉에서 자신도 예견하지 못 했던 현대 회화의 큰 수확을 얻은 것이다. 《예술에 있어서의 정신적인 것에 대하여》의 원고 초안을 작성했으며, 러시아 초기 아방가르드 화파인 라리오노프(1881~1964)가 조직한 전시회인 '카로 부베' 전시에도 참가함.

1911 1월에 마르크와 '뮌헨 신예술가 협회' 회원들과 함께 쇤베르크의 음악회에 참석했으며 쇤베르크와 서신 교환을 시작함. 2월, 《오데사 소식》지에 '신미술은 어디로 갔는가'라는 글을 발표함. 마르크와 함께 '청기사' 조직을 창설하며 이 해에 클레와의 교분도 시작된다. 칸딘스키는 '청기사'에 관하여 그의 저서 《회상》에서 다음과 같은 글을 남기고 있다. "말은 마차를 속도와 활력으로 이끈다. 기사는 이런 말을 조정하는 존재이다. 화가와 그림에서도 마찬가지 관계가 성립된다. 화가는 자신의 그림을 소유하고 조정하는데, 이때 화가는 존재 인식으로 이를 조정하는 것이다." 칸딘스키의 말과 기사에 대한 관심은 다음과 같은 회고에서도 엿볼 수 있다. "말에 대한 관심은 오늘까지 내게서 떠난 일이 없다. 말을 볼 수 있다는 것은 나에게 하나의 기쁨이다." 당시 그의 그림에서 자주 나타나는 기사의 모습은 대부분 하늘을 향해 질주하는 모습으로 희망과 성취욕 등을 나타낸다. 이 해에 제작한 〈청기사 연감을 위한 표지〉는 삼원색을 사용하여 꿈, 희망, 목적 등을 성취한다는 취지가 담겨 있는 것을 발견할 수 있다. 파랑이 노랑과 빨강을 토대로 성취에 다다른다는 내용인데, 여기에서 푸른색을 다음과 같이 규정 지었다. 하늘을 상징하는 전형적인 색으로 무한을 향한 의지를 말하며, 순수와 초자연을 가리키는 색이고, 동시에 부활을 의미하는 색이다. 이것은 '청

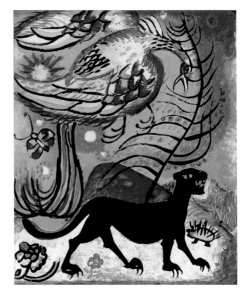

환상의 새와 흑표범, 1911, 템페라화, 10.8×9.2cm,
뮌헨, 렌바흐하우스 미술관

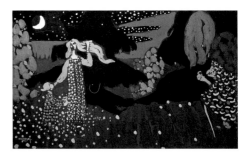

밤, 1907, 과슈·초크, 29.8×49.8cm,
뮌헨, 렌바흐하우스 미술관

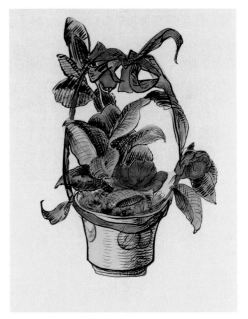

리본이 달린 화분의 꽃, 1916, 수채·잉크, 25×19cm,
뮌헨, 렌바흐하우스 미술관

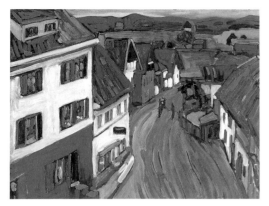

무르나우 그리스브로이의 창문에서 바라본 풍경, 1908, 유화,
49.8×69.6cm, 뮌헨, 렌바흐하우스 미술관

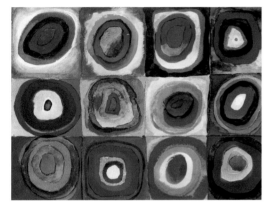

동심원이 있는 격자형 채색연습, 1913, 수채·과슈·초크, 23.9×31.5cm,
뮌헨, 렌바흐하우스 미술관

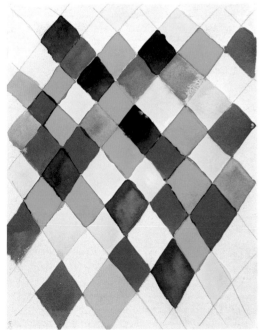

마름모가 있는 채색 연습, 1913, 수채·연필, 30.3×24cm,
뮌헨, 렌바흐하우스 미술관

기사'의 명칭이 왜 '청' 기사인지 풀이해 준다. 가을에 안냐 치미아킨과 법적으로 이혼하며, 12월에 칸딘스키의 작품 〈구성 5〉가 '뮌헨 신예술가 협회'의 심사위원에게 퇴짜를 맞아 이에 칸딘스키를 비롯하여 마르크, 뮌터, 쿠빈 등이 탈퇴함. 12월에 '청기사' 첫 번째 전시가 뮌헨의 탄하우저 현대화랑에서 개최되며 그의 저서 《예술에 있어서의 정신적인 것에 대하여》가 뮌헨의 피페르 출판사에서 출간된다. 이 해에 '공원'이란 부제가 붙어 있는 〈인상 5〉를 제작하는데 '공원'이란 부제가 붙어 있으나 구상성은 매우 희박하다. 자연에서 얻은 인상을 평면적으로 용해시켜 전개함과 동시에, 임의 곡선과 두 개의 힘이 교대로 작용하는 각(角)이 있는 선의 등장 등은 자기의 사색에 확신을 가졌음을 보여준다. 칸딘스키는 이 작품에서 가장 간결한 형태를 표현함으로써 회화에 새로운 표현이 전개될 것을 내비치고 있다. '구성' 연작은 1910년 최초로 발표한 이래 죽음에 이를 때까지 10점이 제작되는데 칸딘스키 예술의 중핵을 형성하는 가장 중요한 작품 군이다. 이 해에 제작된 〈구성 5〉는 칸딘스키의 추상적 표현주의가 궤도에 오르기 시작한 작품이며 칸딘스키의 조형언어가 유감없이 표현된 역작이라고 하겠다.

1912 뮌헨의 한스 골츠 갤러리에서 제2회 '청기사' 전시회가 개최되며 베를린에서는 오스카 코코슈카(1886~1980) 등 표현주의자들이 참여한 그룹 '폭풍'의 전시가 열림. 5월에 《청기사 연감》이 출간되고 10월에 베를린의 '폭풍' 화랑에서 첫 개인전을 열었으며 이어 독일의 여섯 개 도시에서 전시됨. 베를린을 떠나 오데사로 여행을 하며 모스크바와 상트페테르부르크에서 '그림의 평가에 관한 기준'에 대하여 강연을 함. 예카테리노다르에서는 '현대 회화'라는 주제로 전시를 함. 12월, 뮌헨에 돌아와 〈하얀 테두리가 있는 그림〉을 위한 스케치를 시작함. 이 작품은 '뮌헨 신예술가 협회'로부터 '청기사'에 이르는 시기, 즉 1909년부터 1914년까지의 시기로서 칸딘스키가 한 작품마다 새로운 방향을 탐색하면서 많은 작품을 제작하는 가장 충실한 시기에 제작된 작품 가운데 하나로서, 추상적 표현주의를 전개해 나갔다. 이 작품에서도 볼 수 있듯이 불규칙적인 선과 형태와 색채가 서로 응집과 확산이 교감하는 상황을 이루고 있다. 칸딘스키의 추상적 표현주의의 전개는 내적 감동에서부터 흘러나오는 자유로운 표출을 중시하면서도 그것이 전체의 질서 속에 통일되어 있는 특색의 하나를 보여준다. 이러한 특색은 제2차 세계대전 후 앵포르멜, 액션 페인팅 등 추상 표현주의가 대두되어 가는 과정에서 선구자적 역할로 높게 평가받았다.

1913 칸딘스키의 그림들이 뉴욕의 아모리 쇼에서 전시되며 이어 시카고와 보스턴에서도 전시됨. 여름에 칸딘스키 작품의 첫 미국인 소장가인 작가 아서 제롬 에디가 방문한다. 9월, 베를린의 '폭풍' 화랑에서 개최한 독일 최초의 가을 살롱전에 참가했으며 칸딘스키의 저서 《회상》이 베를린에서 출판됨. 제1차 세계대전이 일어나기 전 마지막으로 제작한 '구성' 연작 〈구성 6〉과 〈구성 7〉을 완성한다. 이 해에 〈즉흥 30〉을 제작하였고 '즉흥' 연작은 1909~1913년 사이에 대단한 열성으로 34점을 완성한다. '즉흥' 연작은 선과 면의 유기적이고 유동적인 교차에 있어서 전체가 생생하게 잘 짜여 있고, 색채가 다양하며 미세한 변화를 보이고 있는 것도 주목할 만하다. 화면 여러 군데의 자유로운 곡선들은 주위의 형태들을 용해하여 응결된 응집력을 이룩하면서, 그

사이를 강하고 다양한 색으로 메워 가는 비교적 섬세한 작업으로 이루어졌다.

1914 한스 골츠가 1912년에 계획했던 칸딘스키의 개인전이 뮌헨의 탄하우저 현대화랑에서 개최됨. 뉴욕 캠벨의 별장(지금의 근대화랑)을 위한 4개의 큰 벽화 작업을 함. 1차 대전이 발발하여 모든 창조적인 활동에 큰 타격을 주었다. '청기사' 에서 함께 활동하였던 아우구스트 마케(1887~1914)는 군에 입대하여 전사하고, 칸딘스키와 뮌터는 스위스로 피신하여 보덴제 호수 부근의 골다흐에서 여러 달을 머문다. 이곳으로 클레가 가족과 함께 방문함. 칸딘스키가 그의 저서 《점·선·면》의 집필을 시작한다. 1차 대전으로 인해 모처럼 궤도에 올랐던 '청기사' 운동이 좌절되고 상심한 칸딘스키는 11월, 뮌터와 함께 취리히, 스톡홀름, 모스크바를 전전했으며 뮌터와도 헤어진다.

1915~1916 1915년 가을에서 1916년 봄까지 스톡홀름에 머물며 뮌터와의 마지막을 장식하는 개인전이 스톡홀름의 미술상인 굼메손의 화랑에서 열린다. 전쟁중 프란츠 마르크 사망.

1917 뮌터와 헤어진 칸딘스키는 2월 11일 장군의 딸인 니나 안드레브스키와 모스크바에서 결혼함. 핀란드로 신혼여행을 다녀오며 이 해에 아들 브세볼로드가 태어나나 1920년에 사망함.

1918 타틀린이 이끄는 '모스크바 미술가 콜로키움' 의 위원으로서 문화정책을 담당하게 되며, '국립자유미술가 아틀리에' 에서 교수로도 재직함. 칸딘스키의 저서 《회상》의 러시아어판이 출간됨.

1919 6월, 모스크바의 '회화문화 박물관' 의 관장으로 재직함. 재임하게 되는 1921년 1월까지 러시아의 여러 지역에 새로운 박물관의 개관을 준비한다. 12월 초, 러시아 출신 작가와 모스크바 작가들의 작품들을 망라한 최초의 국전이 모스크바에서 열리며 이 전시에 칸딘스키, 마르크 샤갈, 말레비치, 리치스키 등의 작품이 전시된다. 이 해에 건축가 발터 그로피우스가 바이마르에 창립한 종합 조형예술학교 및 연구소인 바우하우스가 창설됨. '바우하우스(Bauhaus)' 라는 이름은 독일어로 '집을 짓다' 라는 뜻으로 주된 이념은 건축을 주축으로 삼고 예술과 기술을 종합하려는 것이다. 바이마르에서 출발한 바우하우스에서는 요하네스 이텐, 라이오넬 파이닝거, 파울 클레, 오스카 슐레머, 바실리 칸딘스키 등이 교육을 담당하였다.

1920 칸딘스키의 지도 아래 예술문화협회가 창설되며 모스크바대학의 미학과 교수로도 일을 함. 모스크바의 중앙전시위원회의 전시에 54점의 작품으로 참가함. 사회주의 국가 건설에서 예술의 역할이란 직접 생산 활동에 참가하는 것이 생산주의 예술이라고 주장하는 러시아 구성주의 중심인물인 로드첸코와의 불화가 심해져 결국엔 연구원 직을 사임하게 된다.

1921 러시아 '과학예술 아카데미' 창립에 참여하고 칸딘스키는 부위원장에 선출된다. 12월에 칸딘스키와 니나는 러시아를 떠나 베를린으로 감.

1922 6월에 칸딘스키는 발터 그로피우스의 초청을 받아 바이마르로 이사하고, 바우하우스에서 교수로서 벽화공방의 기초디자인을 가르침. 이 해에 〈쥬리 프라이에의 전시를 위한 벽화〉를 제작했는데 이 작품은 바우하우스의 시청각실 바닥에 캔버스를 펼쳐놓고 시작한 방대한 작업이었다. 칸딘스키는 바우하우스의 학생들과 함께 그로

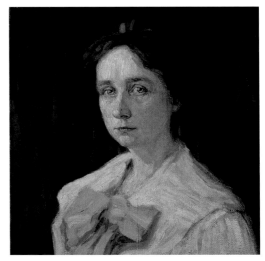

가브리엘레 뮌터의 초상, 1905, 유화, 45×45cm,
뮌헨, 렌바흐하우스 미술관

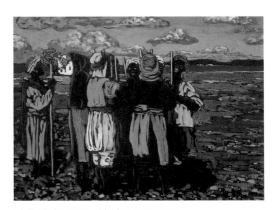

일하는 흑인들, 1905, 과슈·초크, 41.7×57.5cm,
뮌헨, 렌바흐하우스 미술관

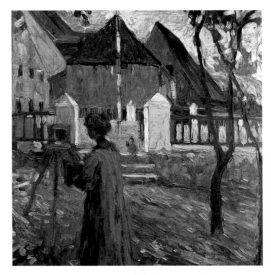

칼뮌츠에서 그림 그리는 가브리엘레 뮌터, 1903, 유화, 58.5×58.5cm,
뮌헨, 렌바흐하우스 미술관

성자 가브리엘, 1911, 템페라화, 40×25.3cm,
뮌헨, 렌바흐하우스 미술관

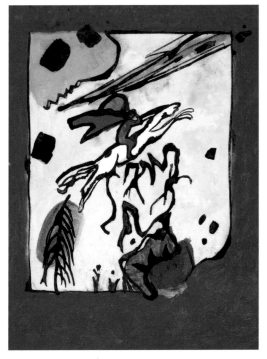

'청기사 연감을 위한 표지' 습작, 1911, 수채·과슈·잉크,
29×21cm, 뮌헨, 렌바흐하우스 미술관

피우스의 목적대로 예술의 실용성을 시도했다. 즉 이젤을 내던지고 건축물과 조화를 이루면서, 동시에 건축물을 수용하는 회화를 실현하였다. 칸딘스키는 이 벽화를 위한 초안 제작에서 무엇보다도 전체의 골격이 하나의 통일감을 갖도록 설계하는 것에 중점을 두었다. 우선 눈에 띄는 것은 칸딘스키가 떠나온 고향 모스크바를 생각나게 하는 개인적이며 동양적인 분위기의 색채와 형태인데, 음악으로 말하자면 무소르그스키(1839~1881)를 생각나게 하는 민중적인 느낌이다. 칸딘스키는 바우하우스에서 '알터 마이스터(노선생)'라고 불리게 되는데 이것은 칸딘스키가 교수 중 최 연장자였기 때문이 아니라 인간성이 풍부한 사람으로서 그로피우스의 좋은 보좌역을 하였기 때문이다. 바우하우스 시절의 칸딘스키의 그림에서는 점차 기하학적인 형태가 많아졌으며 규칙적인 것과 불규칙한 것과의 각기 다른 조형적 영향이 강조된다. 이 해에 그래픽 작품집인 《작은 세상》이 바이마르에서 출판되며 베를린의 디멘 화랑에서 '최초의 러시아 미술전'이 개최됨. 이 전시에서 칸딘스키의 작품들이 비평가들에게 좋은 평가를 받음.

1923 칸딘스키가 부회장으로 있는 뉴욕의 '무명작가협회'의 첫 전시를 하노버 박물관에서 개최. 이 해에 바우하우스의 출판 사업에도 참여한다. 이 시기에 칸딘스키의 그림에 자주 등장하는 원은 그의 그림에서 무시할 수 없는 요소이다. "나는 원에 대해 호감을 가지고 있다. 그것은 내가 말에 대하여 호기심을 가지고 있었던 것과 같은 경우지만, 원은 말보다 더 강하게 나를 끌어당긴다. 그것은 원이 수용하고 있는 강한 내면의 에너지와 가능성 때문이다."라고 그의 저서 《회상》에서 언급했듯이 원은 칸딘스키만의 독창적인 상징 세계라 할 수 있다. 이 해의 작품 〈구성 8〉에 나타난 원은 발산되는 에너지와 힘의 안정감을 제시한다. 검은 태양은 붉은 영역에 둘러싸여 경쾌한 분위기를 자아내며 세력을 확장해간다. 여기에서 눈여겨 볼 것은 조형적인 방법인데, 전체 구조의 과학적인 시각과 순간적인 직감, 전체를 지배하는 법칙, 자유로움 등이 총체적으로 뛰어난 조형성을 발휘하고 있다.

1924 칸딘스키, 파이닝거, 클레, 야울렌스키가 그룹 '청색의 4인'을 결성한다. 이 해에 드레스덴과 비스바덴에서 전시를 함.

1925 바우하우스가 데사우로 옮기게 되어 칸딘스키도 6월에 데사우로 이사함. 이 해에 작품 〈노랑·빨강·파랑〉을 제작하는데 불균형한 두 개의 무게 중심으로 구성되어 있다. 푸른색은 대기, 즉 푸른 하늘의 가벼움을 표현한 것이고, 노랑과 빨강을 주조로 한 바탕 위에 직선, 곡선, 원 등이 여러 가지 형태로 구성되어 있다. 이러한 형태와 색채의 교감에 대해 칸딘스키는 《점·선·면》에서 자세히 언급하고 있다.

1926 1914년부터 집필을 시작했던 《점·선·면》이 뮌헨에서 출간됨. 칸딘스키의 60세 생일을 기념하는 개인전이 독일과 유럽의 여러 도시에서 개최됨. 이 해에 칸딘스키는 〈여러 개의 원〉을 제작한다. 원은 칸딘스키에게는 가장 안정되면서 동시에 불안정하며 간결한 반면 무한하게 변화한다. 구심성과 원심성이 하나의 형태로 균형을 유지하며, 통일되고 있다. 원은 우주적인 요소를 증가시키고 미묘한 색채 변화는 무한 공간에서 떠다니듯이 신비적인 상징성이 짙은 세계를 연출하고 있다.

1927 바우하우스에 칸딘스키의 회화교실이 열린다. 여름을 쇤베르크 부부와 함께

오스트리아의 뵈르테르제 호수에서 지냄.

1928 3월에 칸딘스키와 니나가 독일 시민권을 얻음. 4월에 무소르그스키의 음악 '전람회의 그림'이 데사우의 프리드리히 극장에서 공연되며, 이 공연의 무대장식을 칸딘스키가 함. 여름을 남프랑스에서 보낸다.

1929 파리의 자크 갤러리에서 칸딘스키의 수채화, 소묘 작품으로 첫 개인전이 열림. 벨기에를 여행하며 오스트엔데에서 제임스 앙소르를 만남. 휴가를 클레와 함께 보냄.

1930 파리에서 열린 그룹 '원과 사각형'의 전시에 참여함. 슐체 나움베르그가 칸딘스키, 클레, 슐레머의 그림을 바이마르 박물관에서 떼어낸다.

1931 베를린의 '독일 건축전' 전시를 위한 음악실의 벽장식을 디자인함. 이집트, 터키, 그리스, 이탈리아를 여행함. 파리의 잡지 《미술 노트》에 '추상미술에 관한 숙고'를 기고함.

1932 나치정권의 힘이 강대해짐에 따라 바우하우스에 대한 압박이 강해진다. 바우하우스가 데사우에서 베를린 근교의 스테글리츠에 있는 폐쇄된 전화공장을 빌려 문을 연다.

1933 이전한 것도 잠시, 3월에 나치가 바우하우스를 강제로 폐쇄시켰다. 나치는 사회민주당원인 건축가 힐베르스 하이머와 '위험한 생각'의 소유자라 생각하는 칸딘스키의 해임을 조건으로 수업재개를 권유하나, 교장 미스 반 데어 로에는 조건을 받아들이지 않고 8월에 바우하우스의 해체를 결정한다. 바우하우스의 최후까지 함께 한 칸딘스키는 12월 말 프랑스로 이주하여 파리 근교 뇌이쉬르센에 정착한다.

1934 파리의 카이에르다르 화랑에서 전시를 개최함. 파리에서 브랑쿠시, 들로네, 레제, 미로, 몬드리안 등 여러 화가들을 만나며 이 해 여름을 노르망디에서 보낸다.

1936 런던에서 열린 '추상과 구상전'에 참가하고 뉴욕에서는 '입체파와 추상미술전'에 참가함.

1937 독일 박물관들에 소장되어 있던 칸딘스키 그림 57점이 나치에 의해 '타락한 예술'로 낙인찍혀 압류됨. 이 해에 스위스에 있는 클레를 방문하고 7월 30일~10월 1일까지 파리의 쥬드폼 미술관에서 '국제 독립 미술의 기원과 발전전'에 참여함.

1938 암스테르담의 스테델릭 미술관에서 열린 '추상 미술전'에 참가하고 이 전시의 카탈로그에 '구상의 추상'이라는 글을 기고함. 잡지 《20세기》에 '구상 예술' 기고.

1939 칸딘스키 부부가 프랑스 시민권을 획득함. 이즈음의 작풍에서는 미세한 유기적 형태와 기묘한 상형문자풍의 형태를 구성하는 최후의 양식을 전개함.

1940 독일이 프랑스를 점령하여 2달 동안 피레네 산맥의 코트르트에서 머물게 됨.

1941 칸딘스키가 미국 방문을 초청받았으나 거절하고 프랑스에 체류함.

1944 칸딘스키 생애의 마지막 전시가 파리의 레스키스 화랑에서 개최됨. 3월에 발병하나 7월까지 계속 작업을 한다. 추상적 표현주의와 구성주의 사이를 오가면서 자립한 세계를 전개했던 칸딘스키가 12월 13일 뇌이쉬르센에서 78년의 생을 마감한다. 칸딘스키에 대한 완전한 평가는 제2차 세계대전 뒤에 이루어진다.

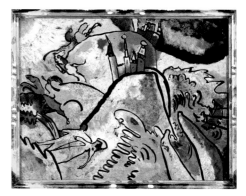

태양(작은 즐거움), 1911, 유리화, 30.6×40.3cm, 뮌헨, 렌바흐하우스 미술관

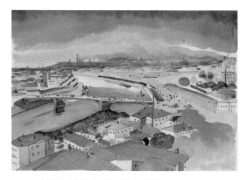

모스크바 풍경, 1915, 수채화, 27.4×37.8cm, 뮌헨, 렌바흐하우스 미술관

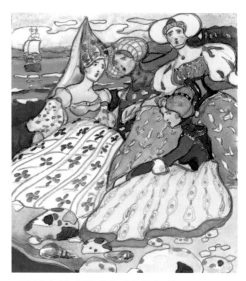

바닷가의 소녀들, 1904, 수채·연필, 15.4×14cm, 뮌헨, 렌바흐하우스 미술관

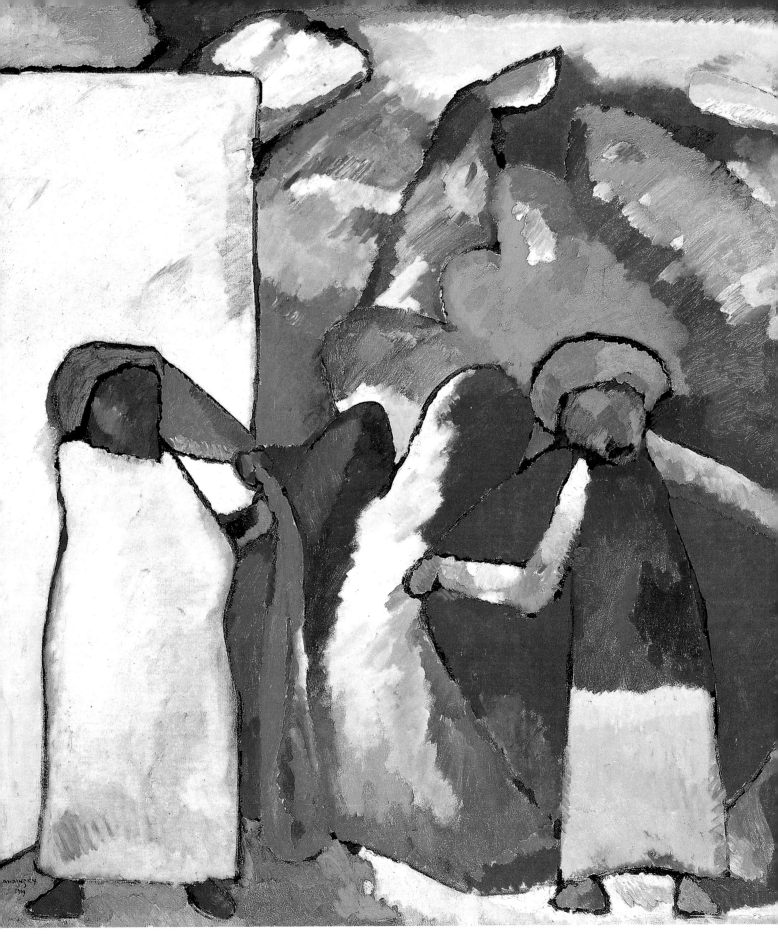

즉흥 6(아프리카인), 1909–1910, 유화, 107.5×96cm, 뮌헨, 렌바흐하우스 미술관

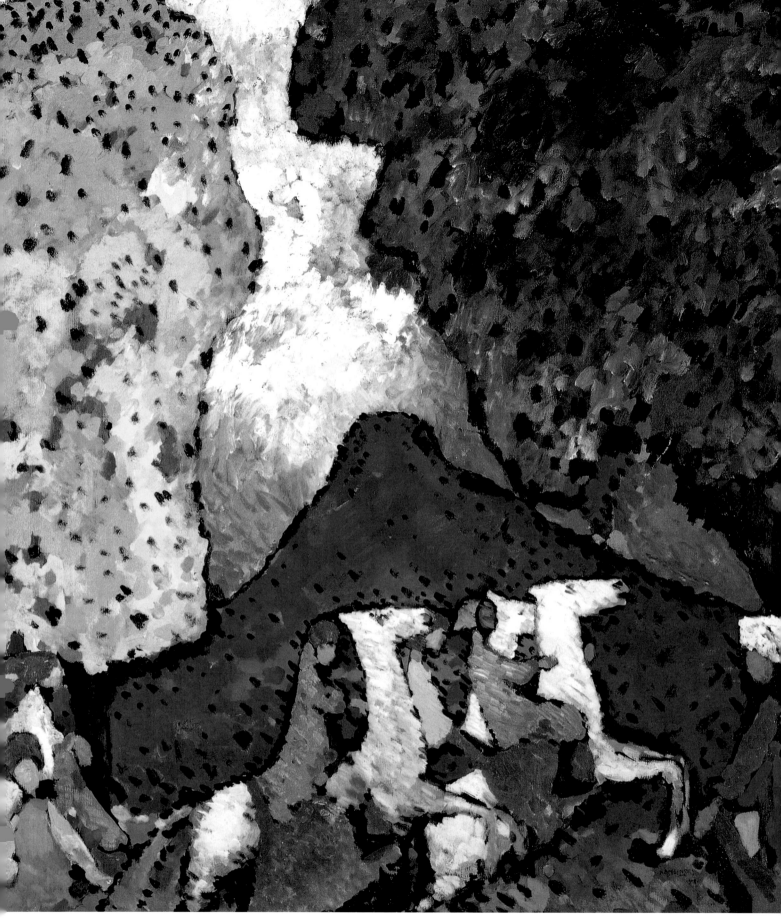

푸른 산, 1908-1909, 유화, 106×96.6cm, 뉴욕, 솔로몬 구겐하임 미술관

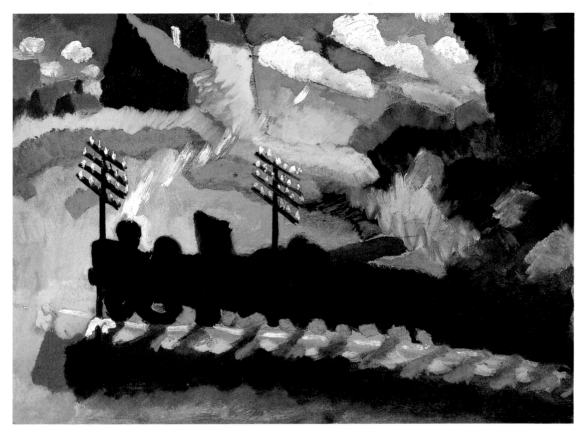

기차와 성이 있는 무르나우 풍경, 1909, 유화, 36×49cm, 뮌헨, 렌바흐하우스 미술관

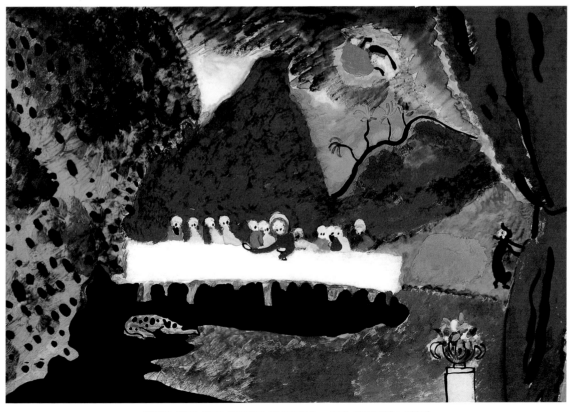

성찬식, 1909-1910, 템페라화, 23.3×34.4cm, 뮌헨, 렌바흐하우스 미술관

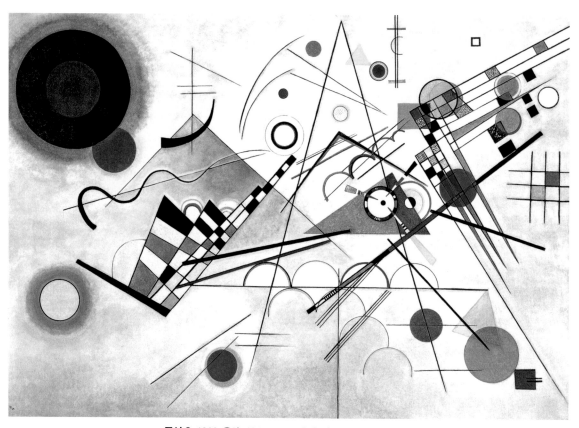

구성 8, 1923, 유화, 127×200cm, 뉴욕, 솔로몬 구겐하임 미술관

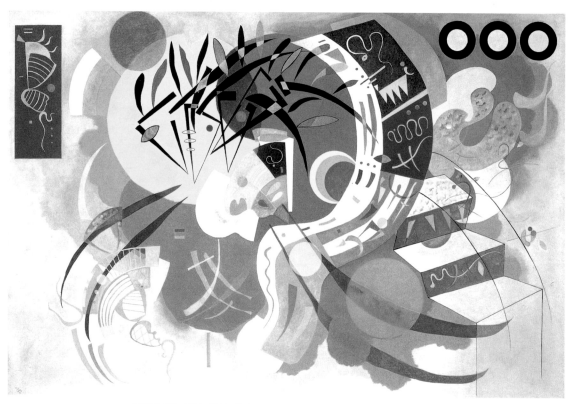

영향력 있는 곡선, 1936, 유화, 129.4×194.2cm, 뉴욕, 솔로몬 구겐하임 미술관

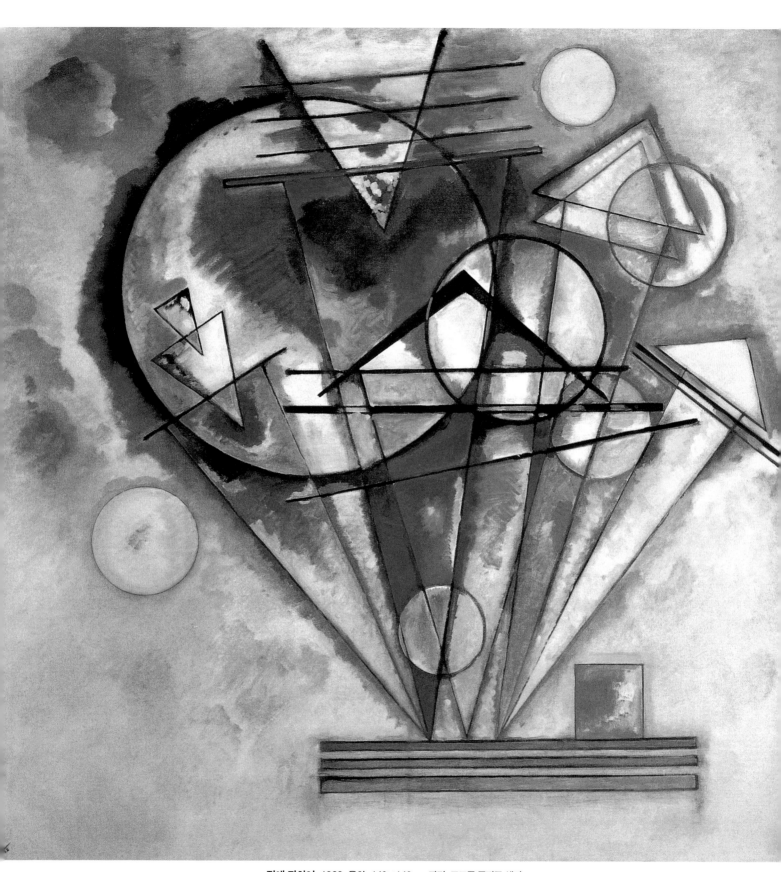

점에 관하여, 1928, 유화, 140×140cm, 파리, 조르주 퐁피두 센터

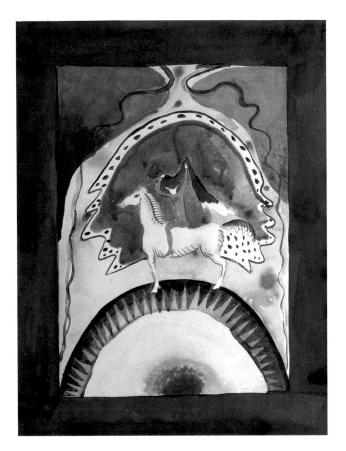
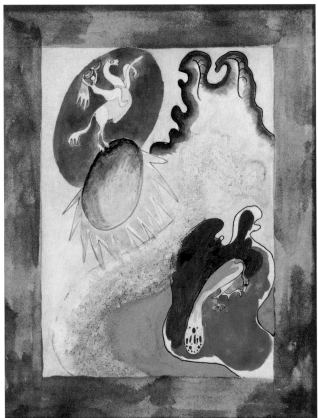
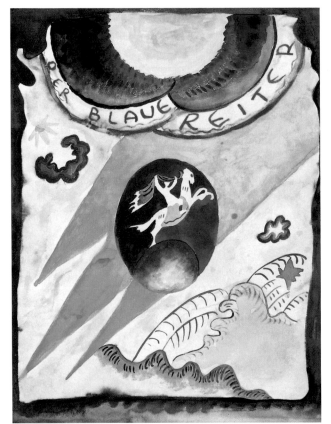

'청기사 연감을 위한 표지' 습작들, 1911, 수채·연필, 뮌헨, 렌바흐하우스 미술관

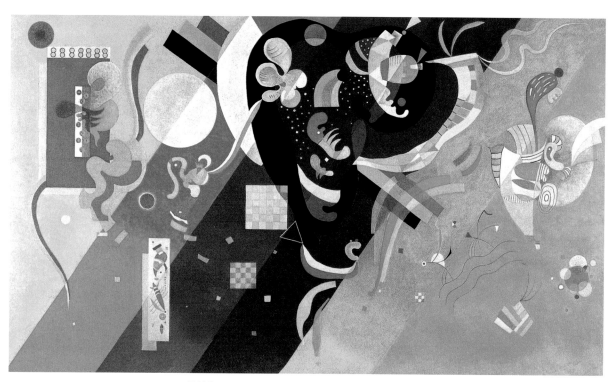

구성 9, 1936, 유화, 113.5×195cm, 파리, 조르주 퐁피두 센터

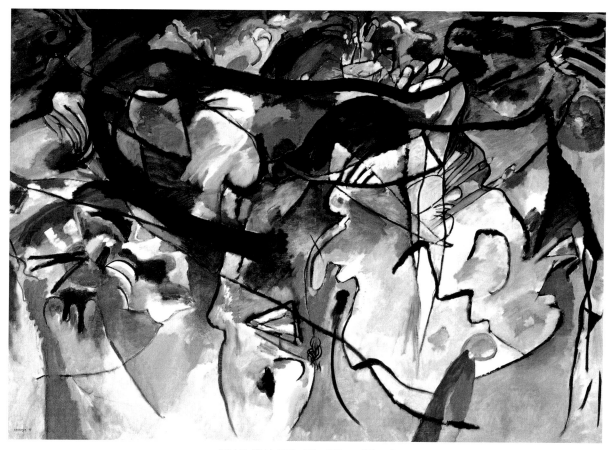

구성 5, 1911, 유화, 190×275cm, 개인 소장

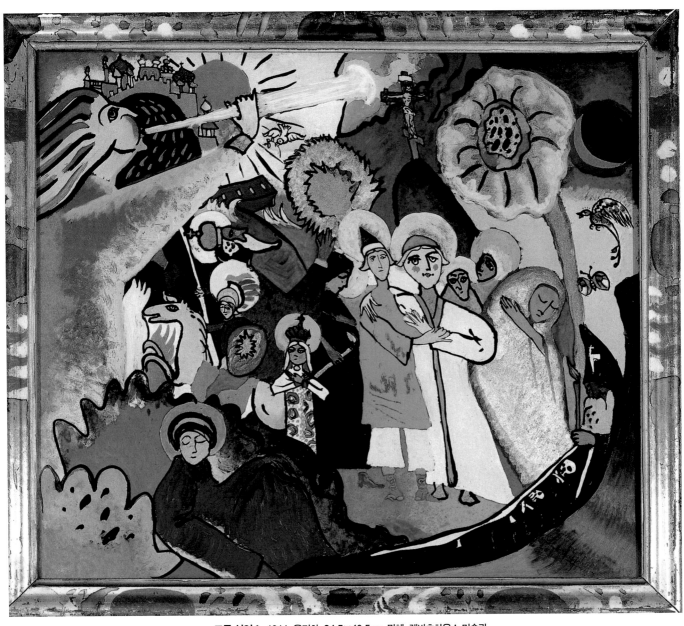

모든 성인 I , 1911, 유리화, 34.5×40.5cm, 뮌헨, 렌바흐하우스 미술관

검은 선들Ⅰ, 1913, 유화, 129.4×131.1cm, 뉴욕, 솔로몬 구겐하임 미술관

계시의 기사 Ⅱ 습작, 1914, 수채·잉크, 22.2×14.3cm, 개인 소장

계시의 기사 Ⅱ, 1914, 유리화, 30.4×21.3cm, 뮌헨, 렌바흐하우스 미술관

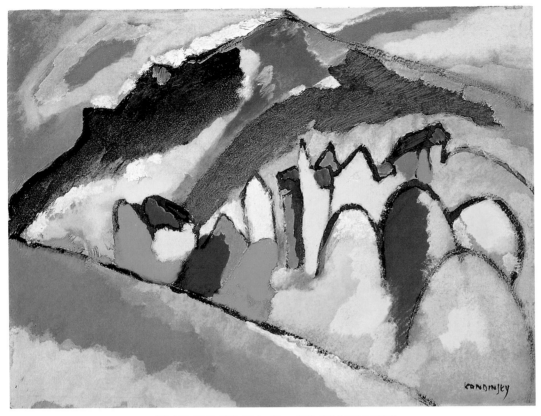

가을 습작, 1910, 유화, 33.1×45cm, 뮌헨, 렌바흐하우스 미술관

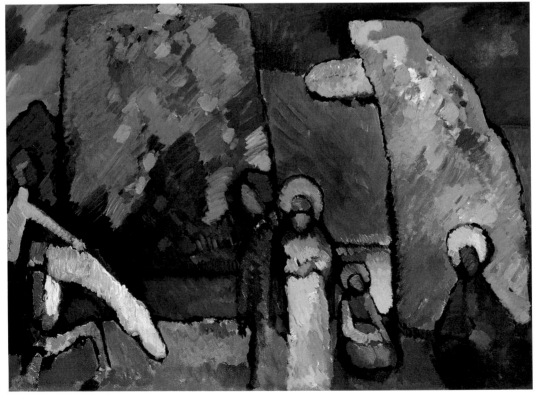

즉흥 2(장송 행진곡), 1909, 유화, 94×130cm, 스톡홀름, 근대미술관

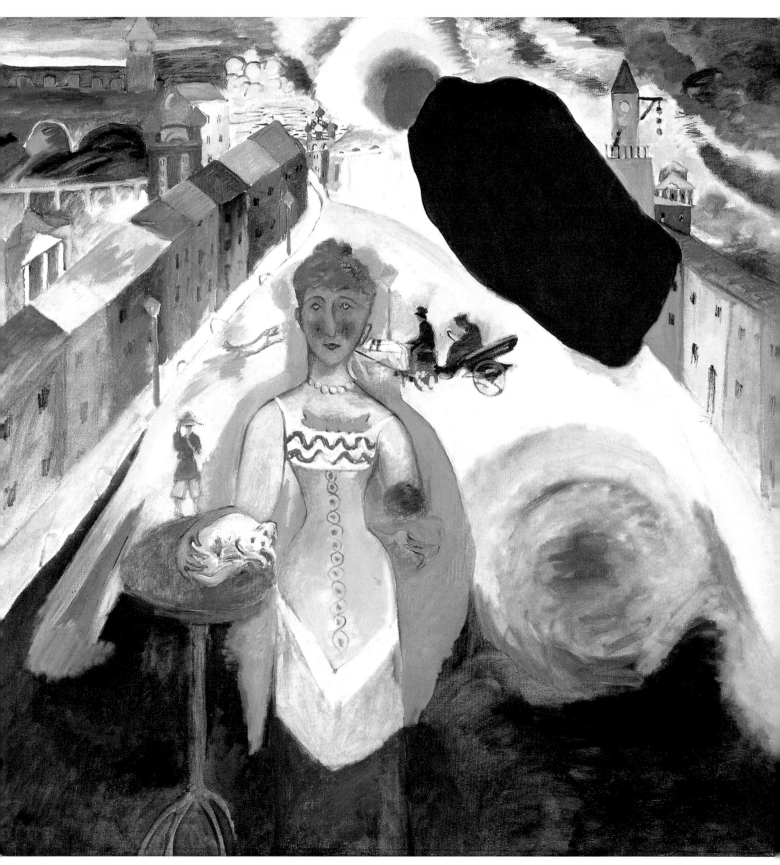

모스크바의 여인, 1912, 유화, 108.8×108.8cm, 뮌헨, 렌바흐하우스 미술관

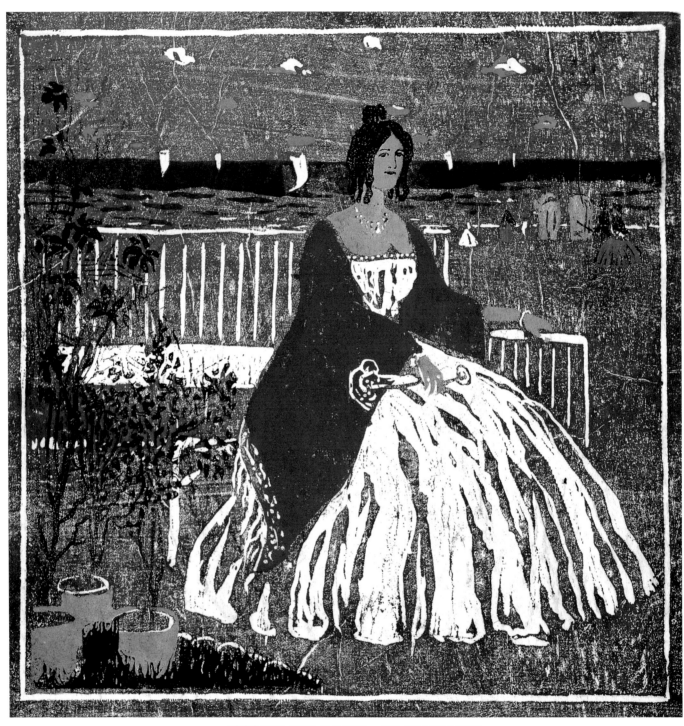

바닷가, 1903, 목판화, 31.3×30.8cm, 뮌헨, 렌바흐하우스 미술관

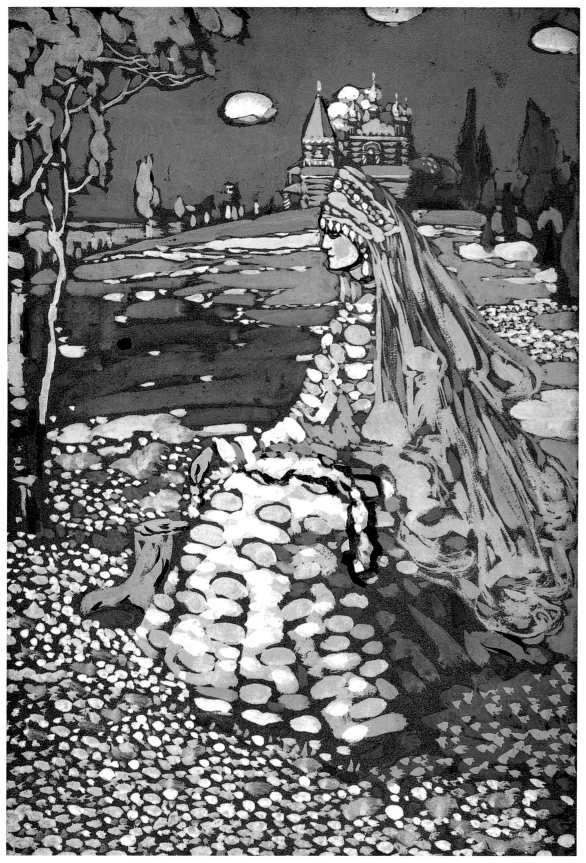

신부, 1903, 과슈, 41.5×28.8cm, 뮌헨, 렌바흐하우스 미술관

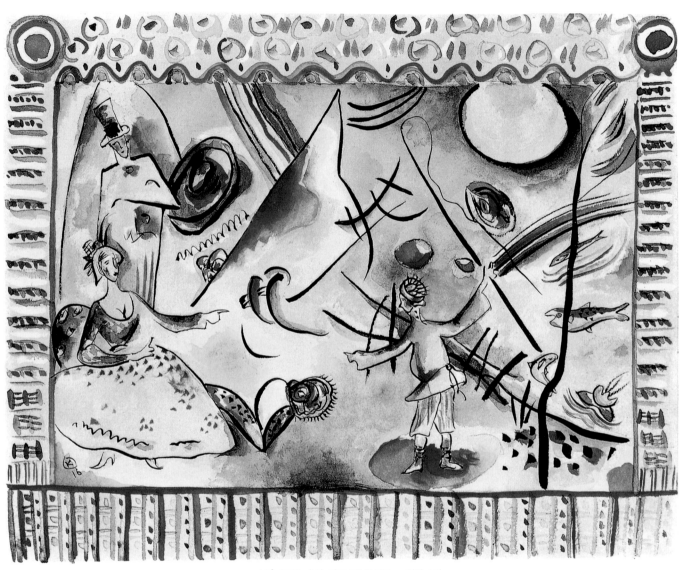

소년, 1916, 수채·잉크, 22.8×29cm, 개인 소장

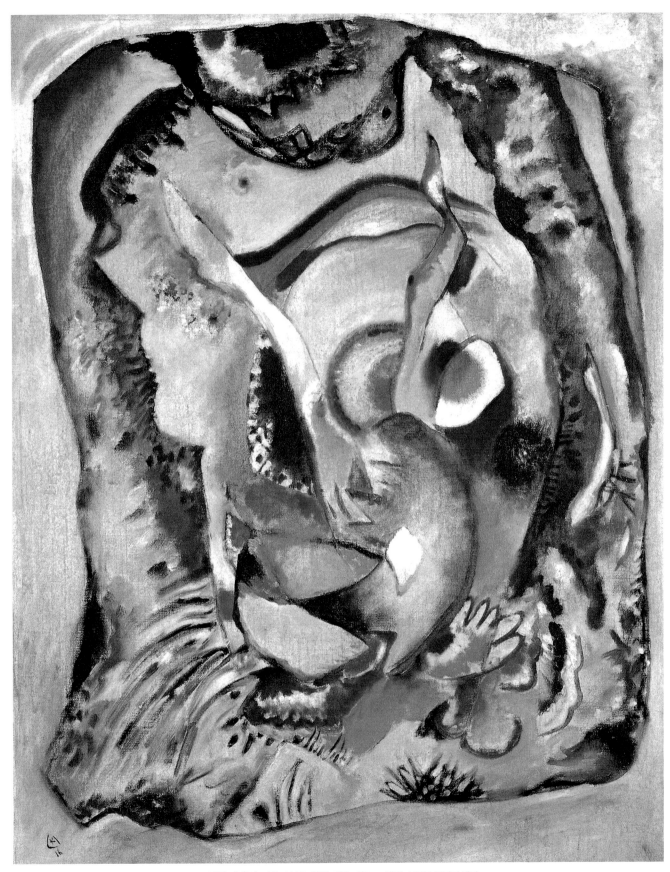

밝은 배경의 그림, 1916, 유화, 100×78cm, 파리, 조르주 퐁피두 센터

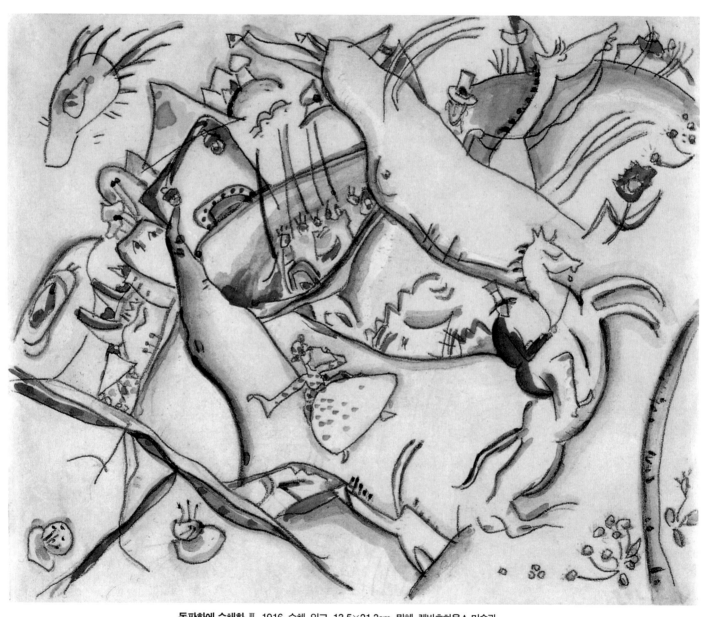

동판화에 수채화 Ⅲ, 1916, 수채·잉크, 13.5×21.3cm, 뮌헨, 렌바흐하우스 미술관

정원에서 산책하는 부부, 1916, 수채·잉크·연필, 25×22.8cm, 뮌헨, 렌바흐하우스 미술관

여름에, 1904, 목판화,
30.6×16.5cm,
뮌헨, 렌바흐하우스 미술관

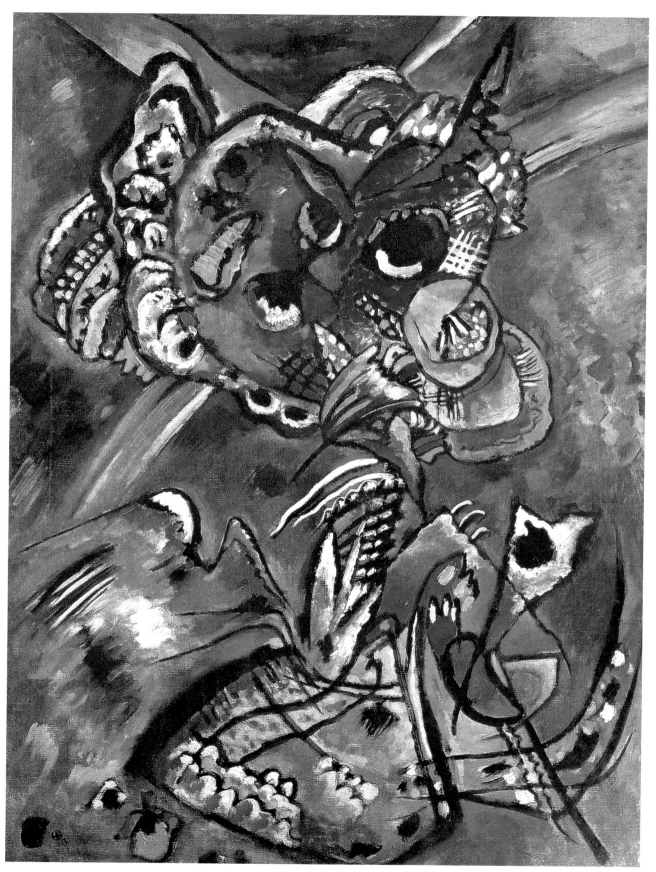

땅거미, 1917, 유화, 105×134cm, 상트페테르부르크, 러시아 미술관

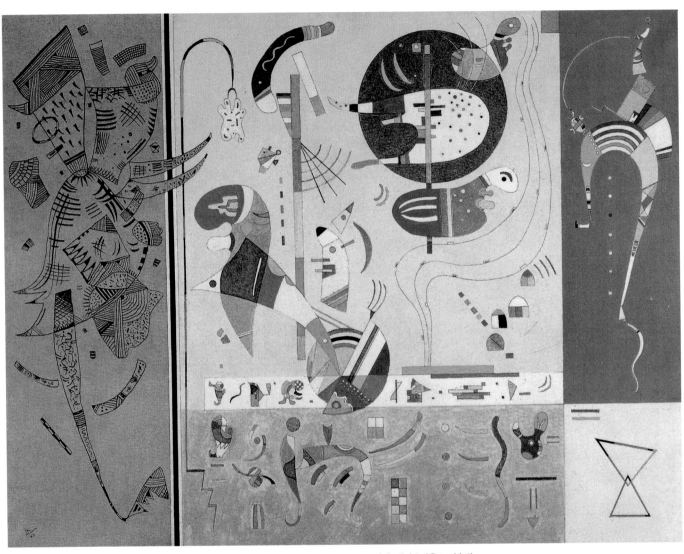

서로 다른 부분, 1940, 유화, 189.2×116.3cm, 뮌헨, 렌바흐하우스 미술관

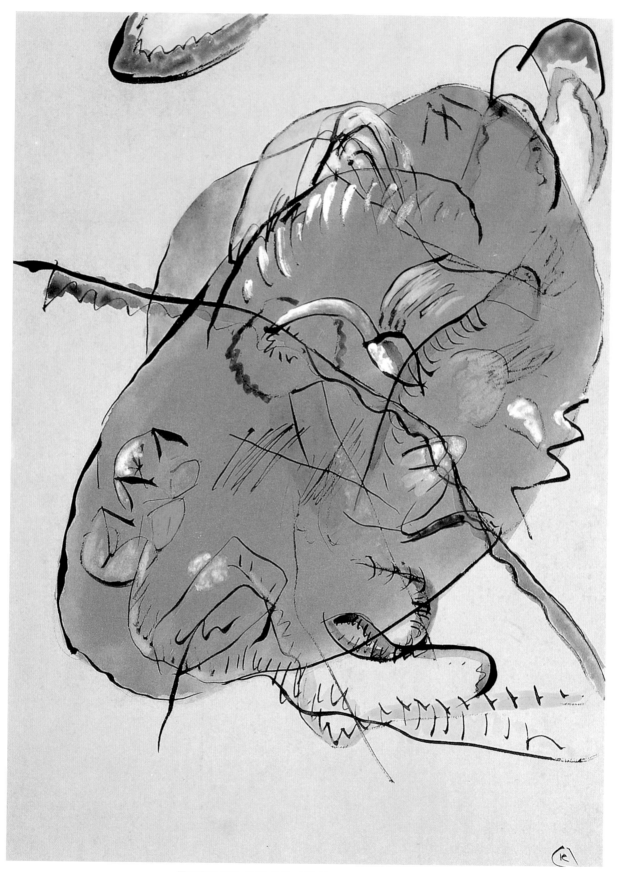

푸른 흔적 설계, 1912-1913, 수채·잉크, 36.5×26.4cm, 개인 소장

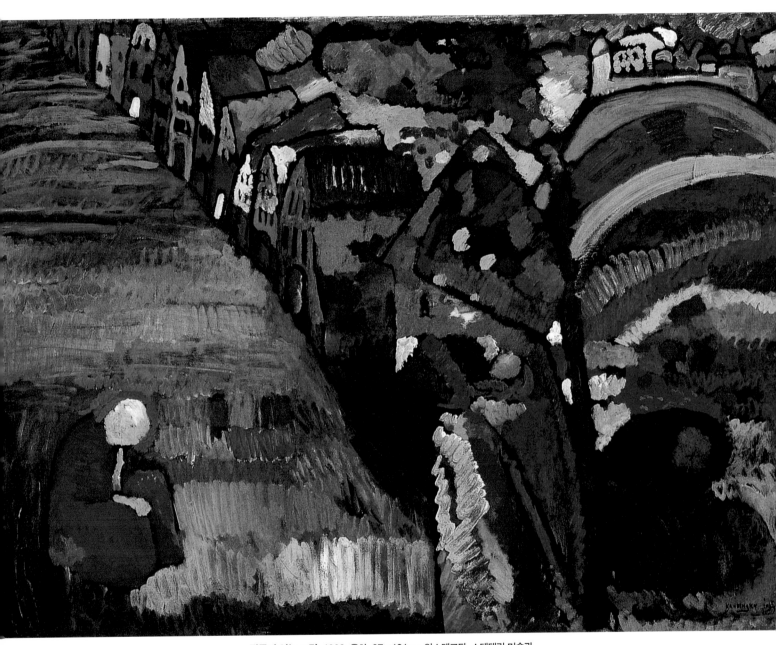

집들이 있는 그림, 1909, 유화, 97×131cm, 암스테르담, 스테델릭 미술관

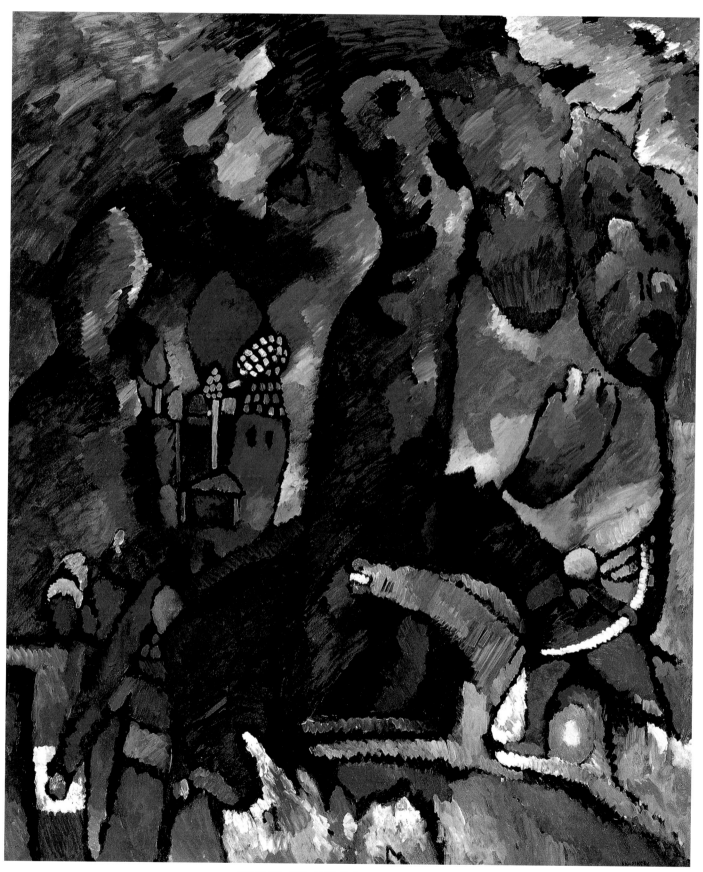

사수가 있는 그림, 1909, 유화, 177×147cm, 뉴욕, 근대미술관

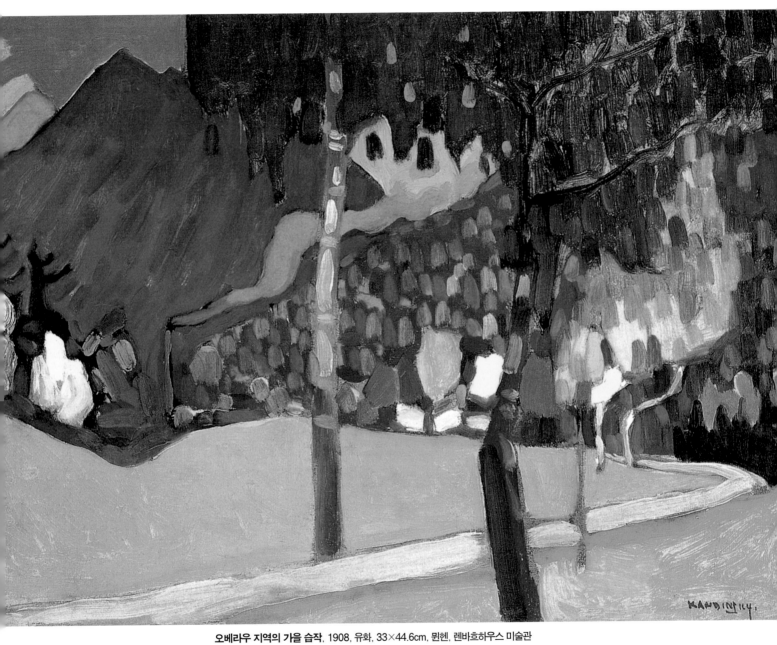

오베라우 지역의 가을 습작, 1908, 유화, 33×44.6cm, 뮌헨, 렌바흐하우스 미술관

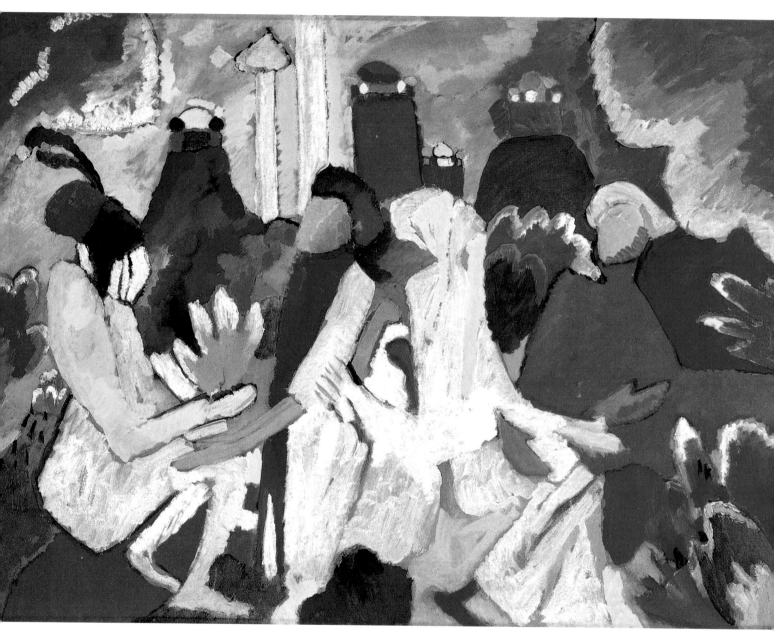

동양풍, 1909, 유화·과슈, 70×97.5cm, 뮌헨, 렌바흐하우스 미술관

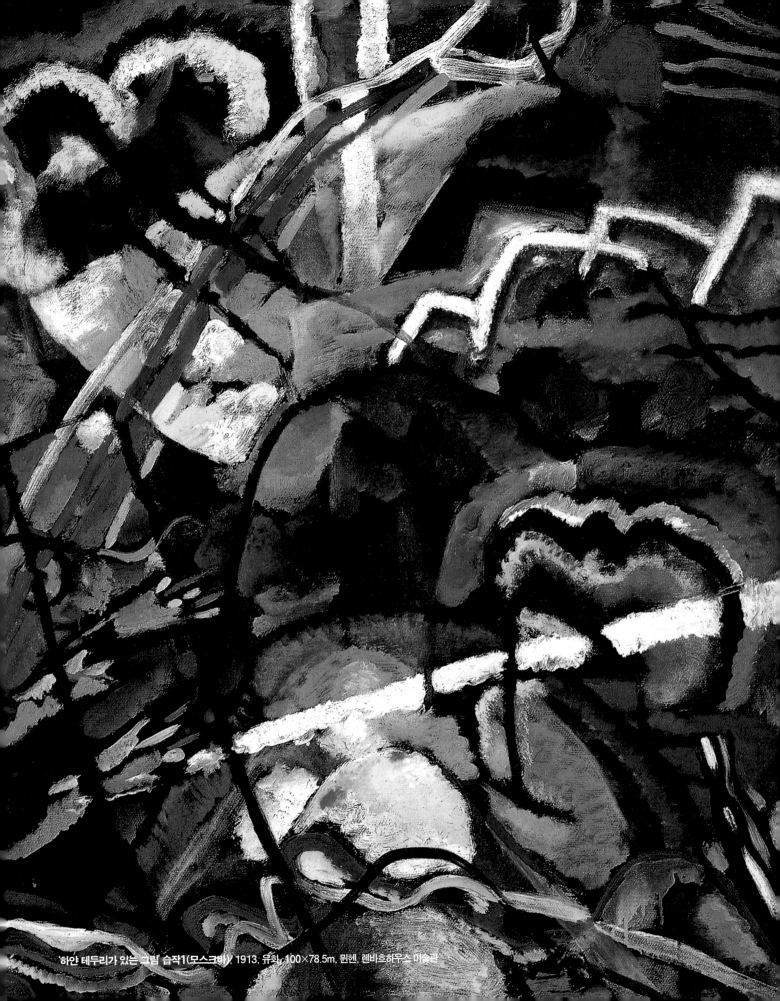

'하얀 테두리가 있는 그림 습작1(모스크바)' 1913, 유화, 100×78.5m, 뮌헨, 렌바흐하우스 미술관

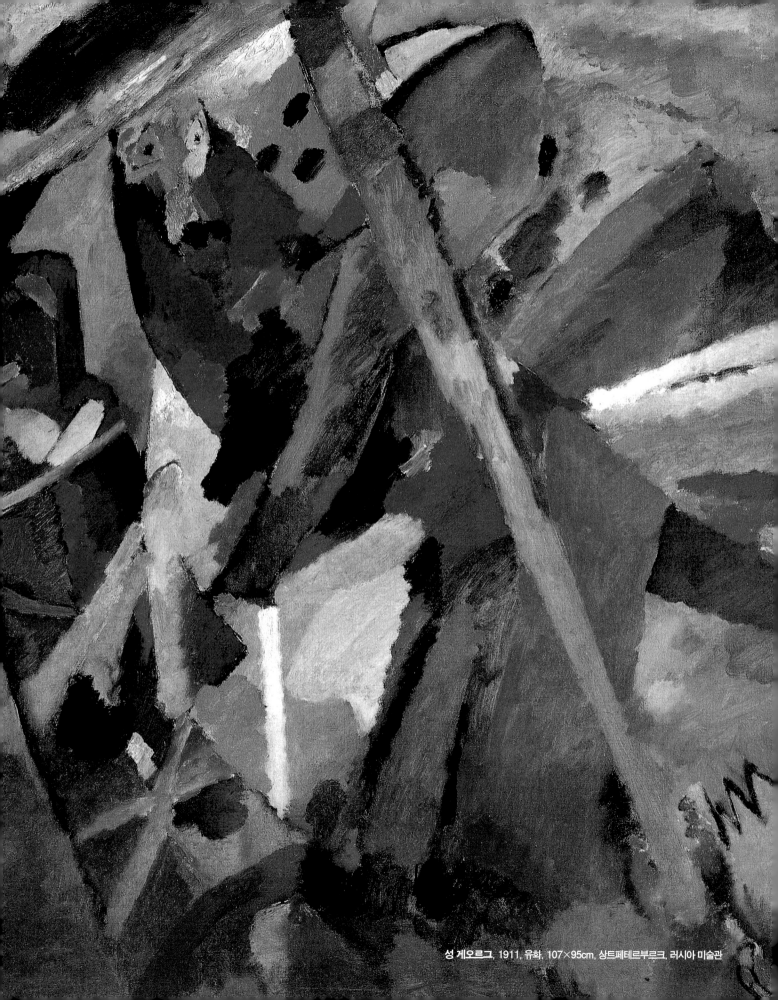

성 게오르그, 1911, 유화, 107×95cm, 상트페테르부르크, 러시아 미술관

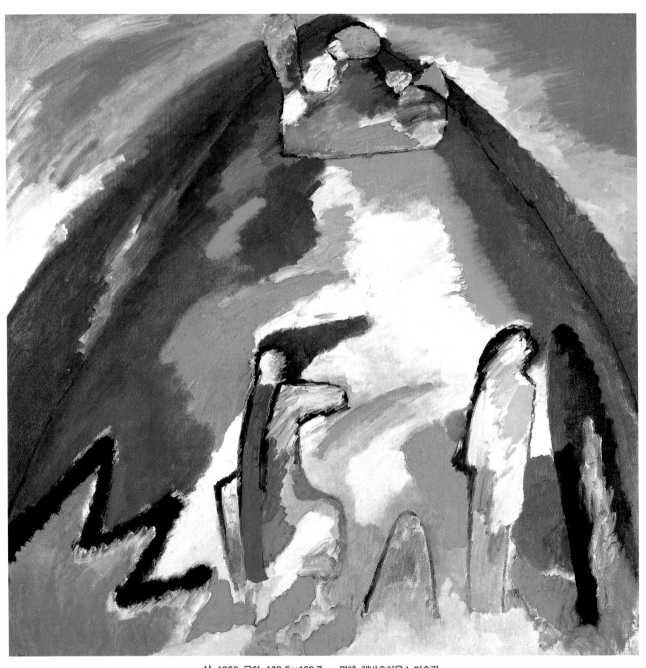

산, 1909, 유화, 109.5×109.7cm, 뮌헨, 렌바흐하우스 미술관

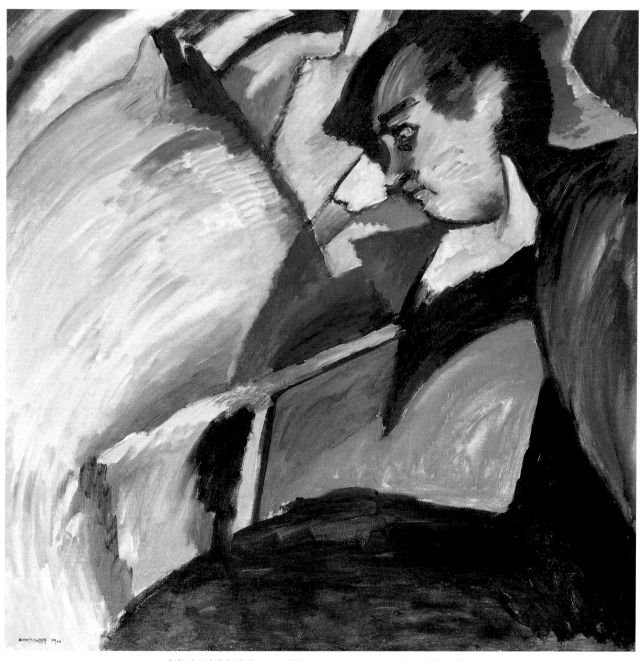

여인(**가브리엘레 뮌터**), 1910, 유화, 110×109.6cm, 뮌헨, 렌바흐하우스 미술관

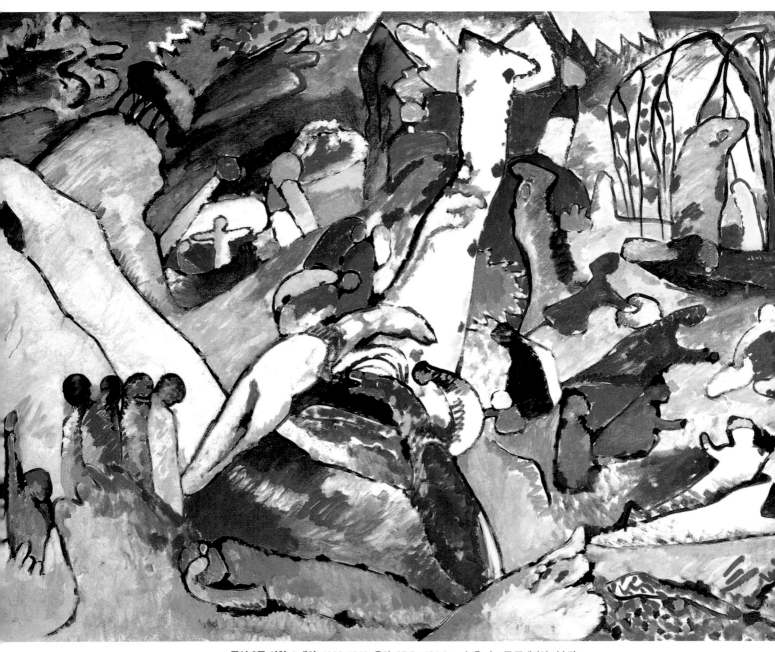

구성 2를 위한 스케치, 1909–1910, 유화, 97.5×131.2cm, 뉴욕, 솔로몬 구겐하임 미술관

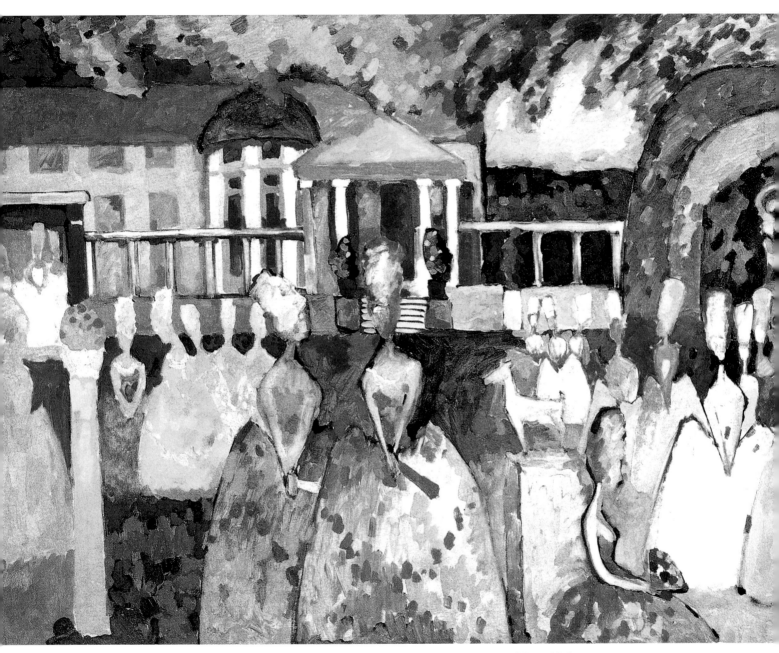

페티 코트를 입은 여인들, 1909, 유화, 96.3×128.5cm, 모스크바, 트레치야코프 미술관

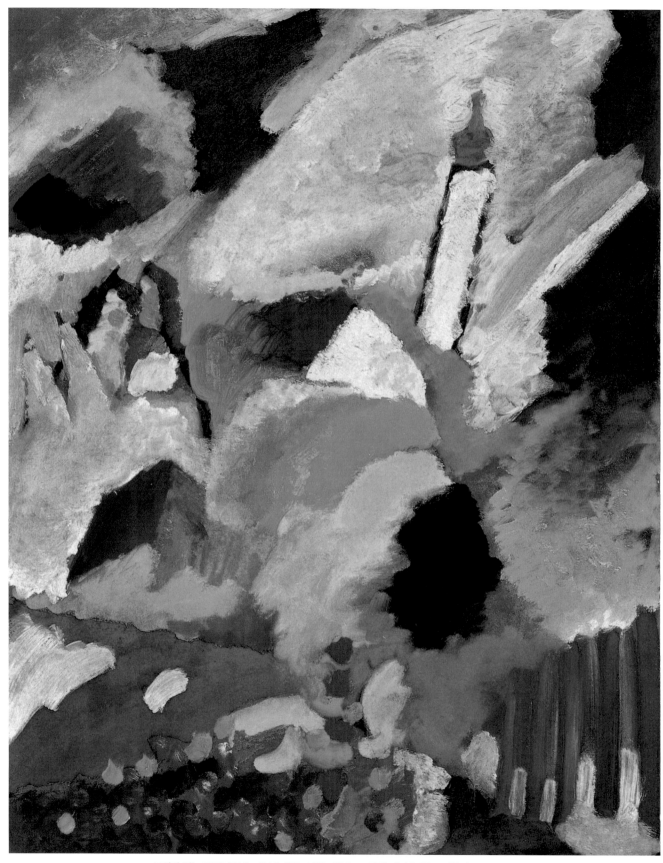

교회가 있는 무르나우 Ⅰ, 1910, 유화, 64.7×50.2cm, 뮌헨, 렌바흐하우스 미술관

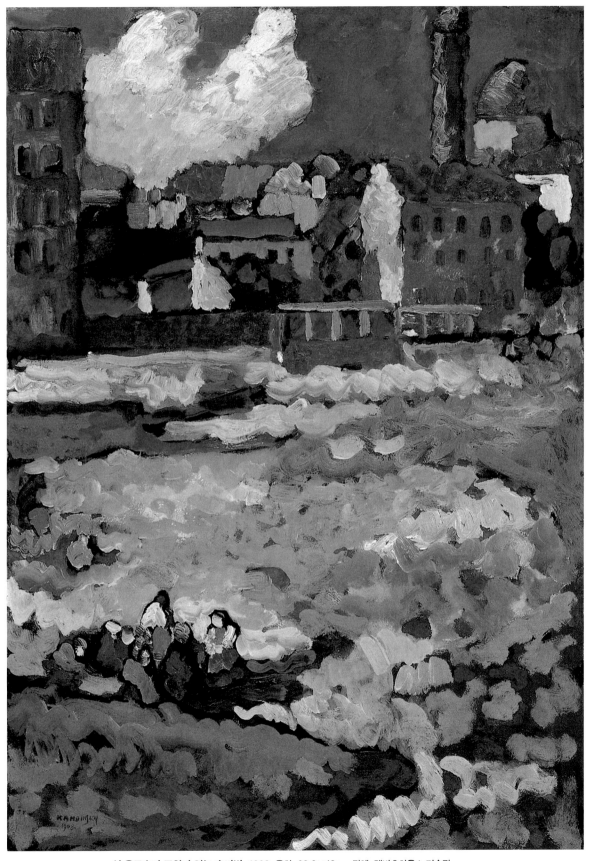

성 우르슬라 교회가 있는 슈바빙, 1908, 유화, 68.8×48cm, 뮌헨, 렌바흐하우스 미술관

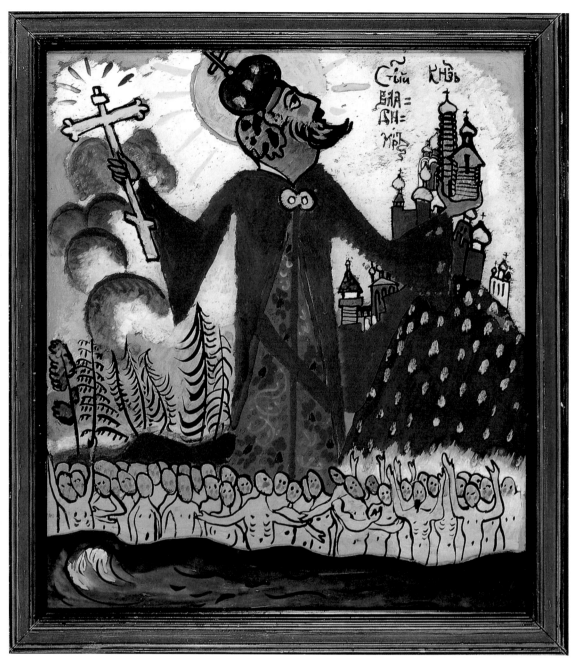

성스러운 블라디미르, 1911, 템페라화, 28.7×25.2cm, 뮌헨, 렌바흐하우스 미술관

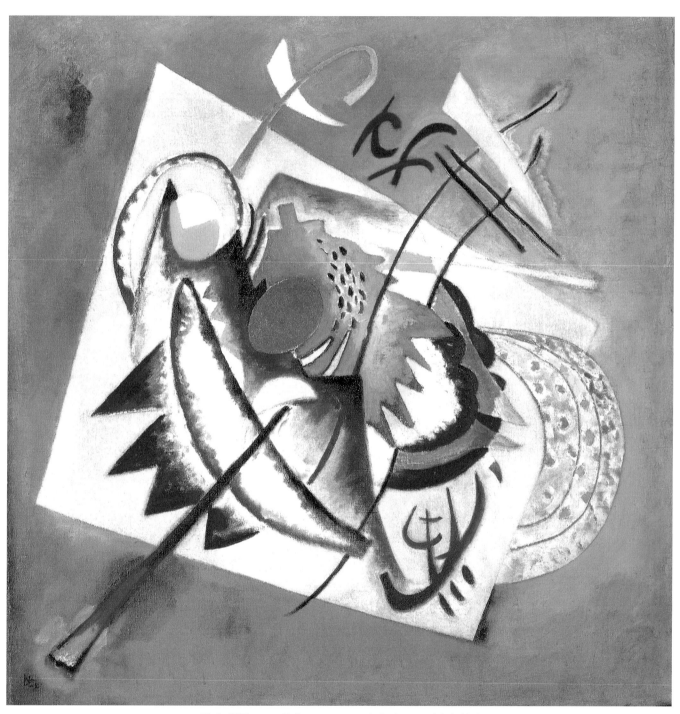

빨간 타원형, 1920, 유화, 71.5×71.2cm, 뉴욕, 솔로몬 구겐하임 미술관

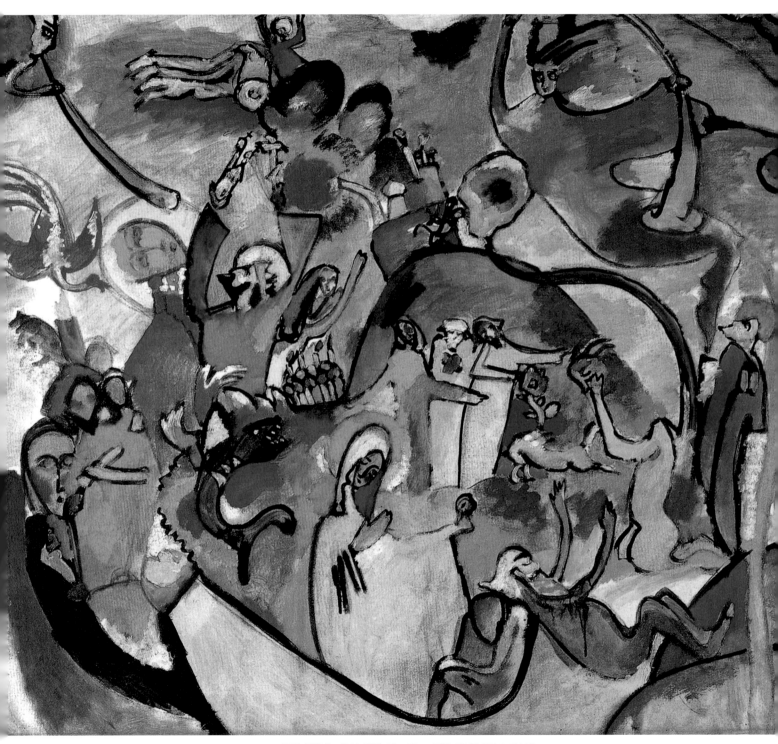

모든 성인 Ⅱ, 1911, 유화, 86×99cm, 뮌헨, 렌바흐하우스 미술관

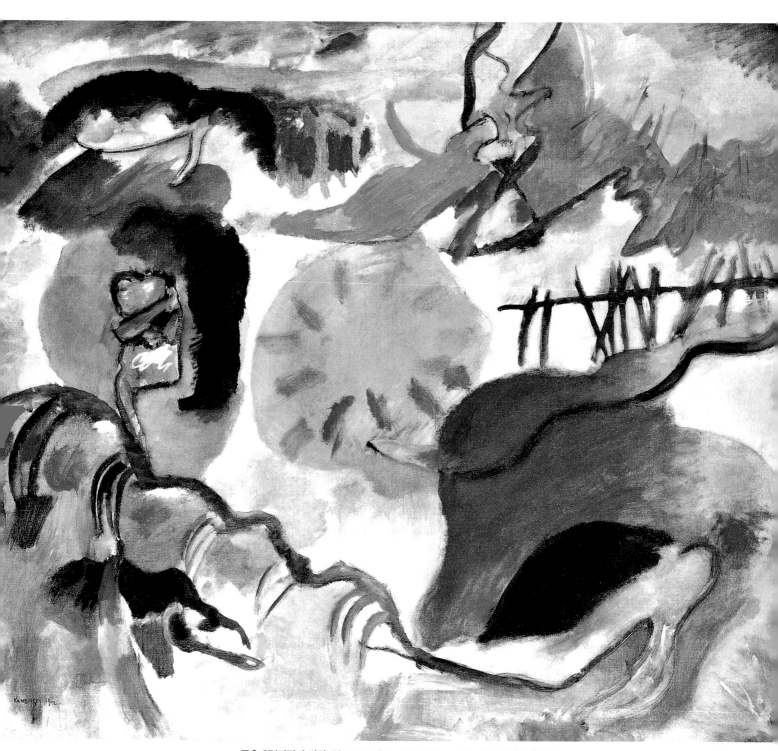

즉흥 27(사랑의 정원 Ⅱ), 1912, 유화, 120×140cm, 뉴욕, 메트로폴리탄 미술관

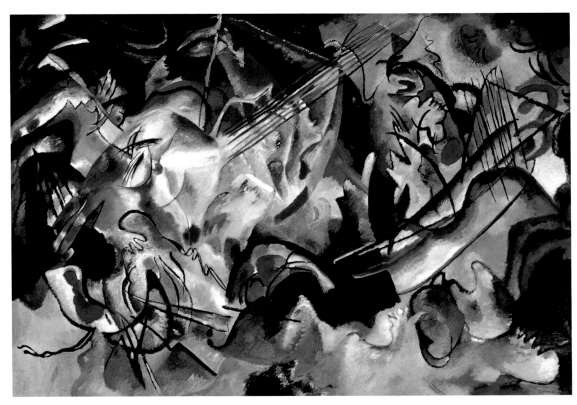

구성 6, 1913, 유화, 195×300cm, 상트페테르부르크, 에르미타주 미술관

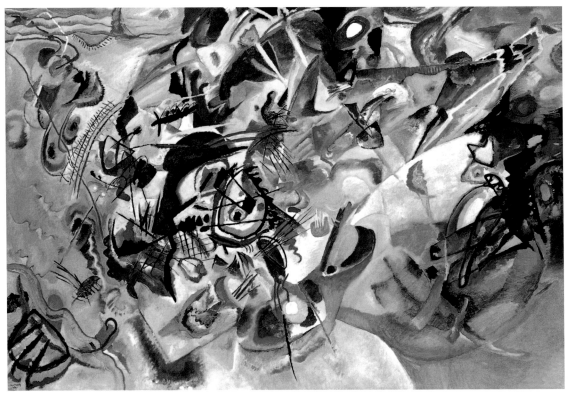

구성 7, 1913, 유화, 200×300cm, 모스크바, 트레치야코프 미술관

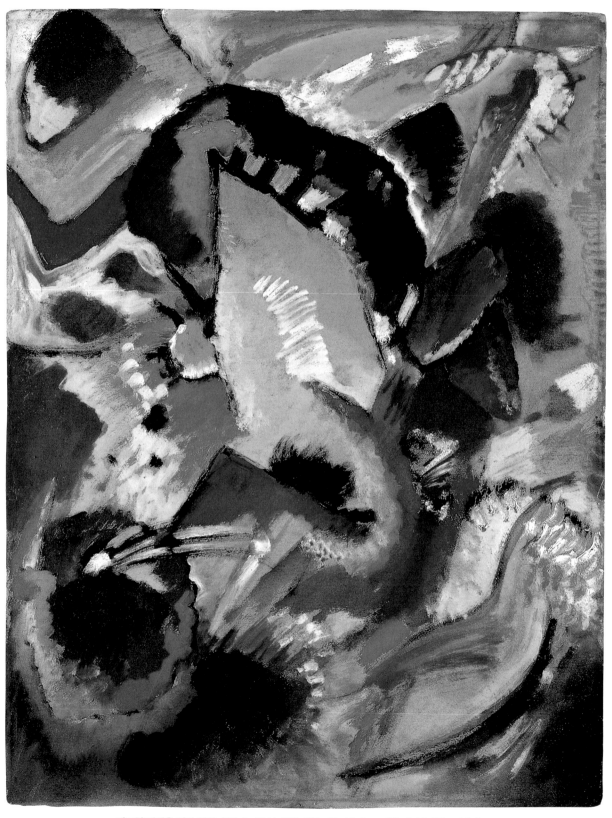

에드윈 캠벨을 위한 벽화 습작 Ⅱ, 1914, 유화·과슈, 65×50.4cm, 뮌헨, 렌바흐하우스 미술관

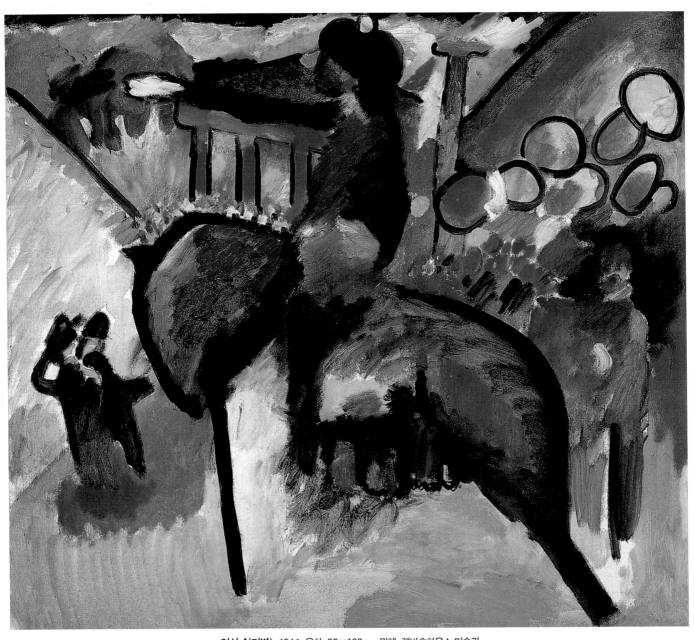

인상 4(기병), 1911, 유화, 95×108cm, 뮌헨, 렌바흐하우스 미술관

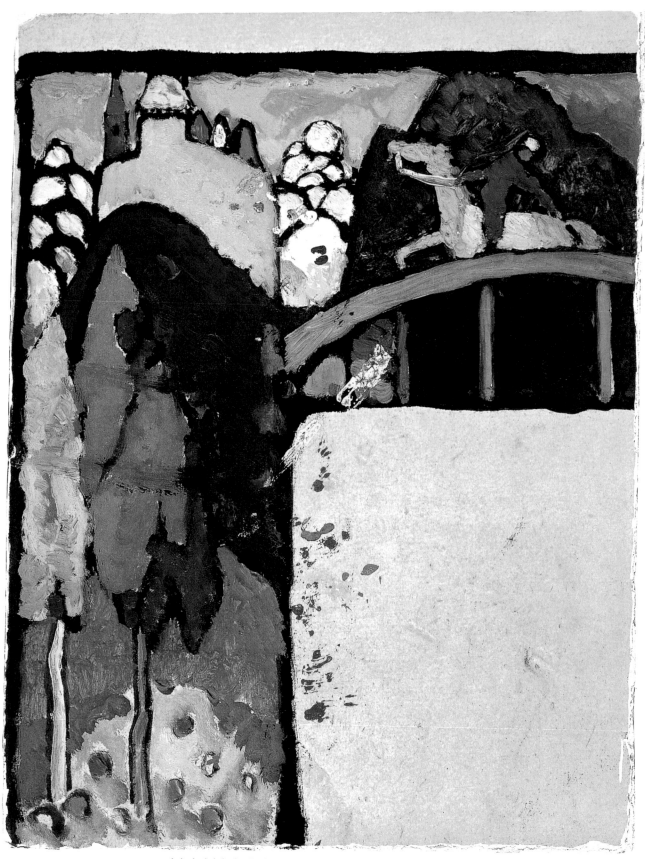

다리 위 기사가 있는 풍경, 1909, 유화, 32.7×25.4cm, 뮌헨, 렌바흐하우스 미술관

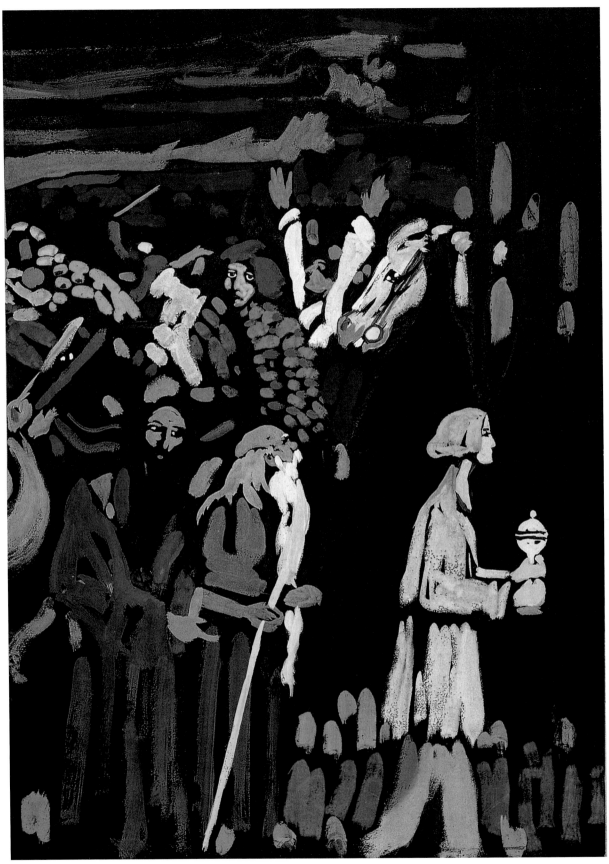

공포 습작, 1907, 과슈·초크, 50×36cm, 뮌헨, 렌바흐하우스 미술관

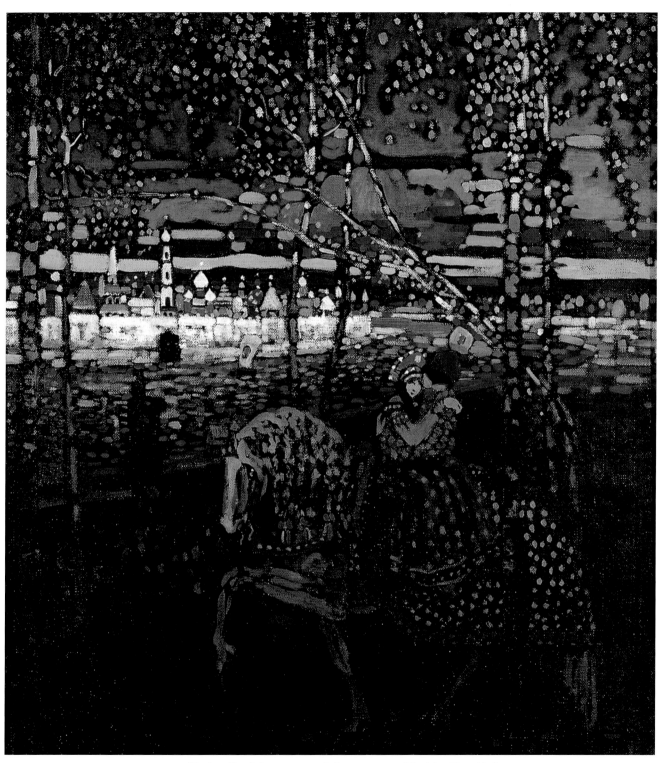

말을 타고 가는 남녀, 1906-1907, 유화, 55×50.5cm, 뮌헨, 렌바흐하우스 미술관

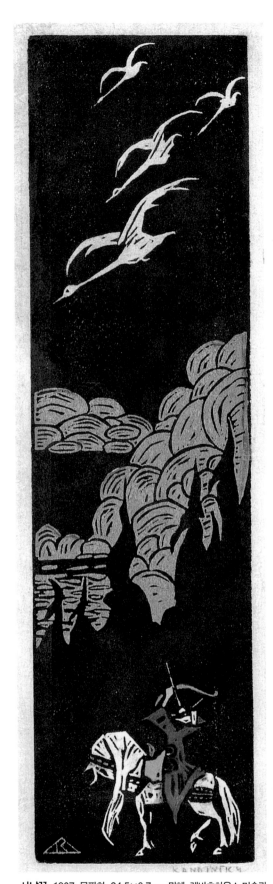

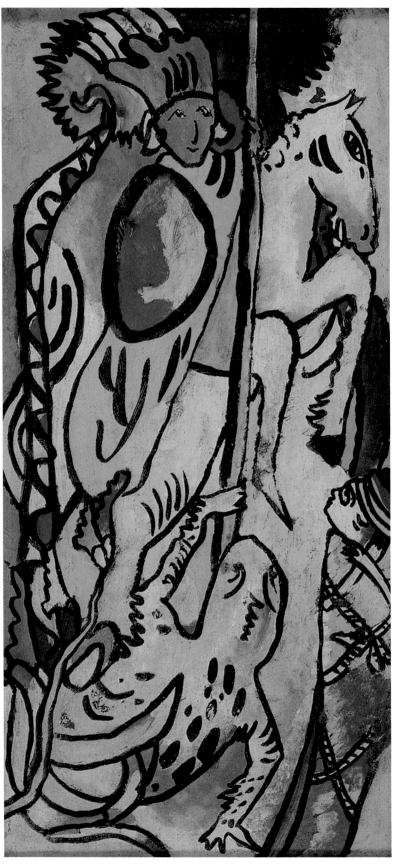

사냥꾼, 1907, 목판화, 24.5×6.7cm, 뮌헨, 렌바흐하우스 미술관 **성 게오르그 Ⅱ**, 1911, 템페라화, 33.7×18.4cm, 뮌헨, 렌바흐하우스 미술관

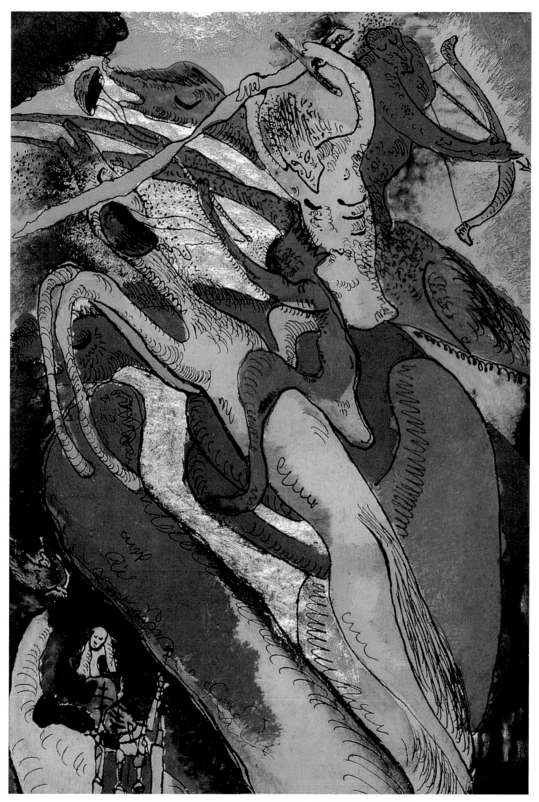

계시의 기사 Ⅰ, 1911, 템페라화, 29.5×20.3cm, 뮌헨, 렌바흐하우스 미술관

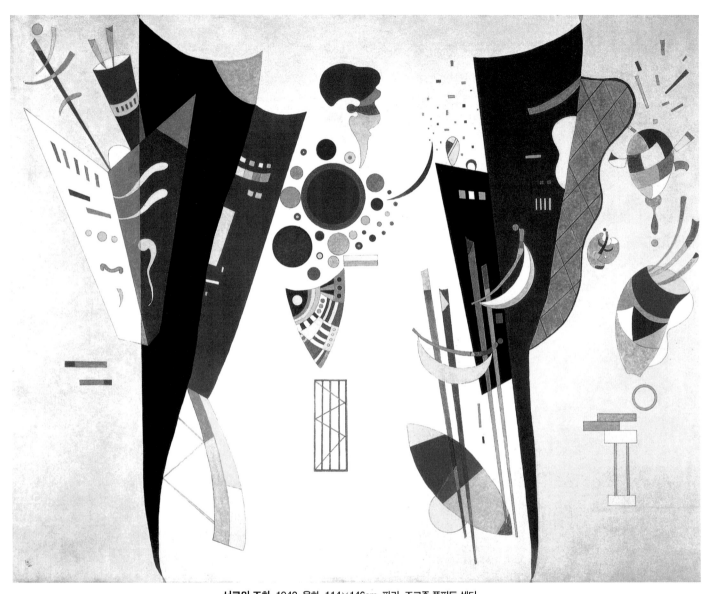

서로의 조화, 1942, 유화, 114×146cm, 파리, 조르주 퐁피두 센터

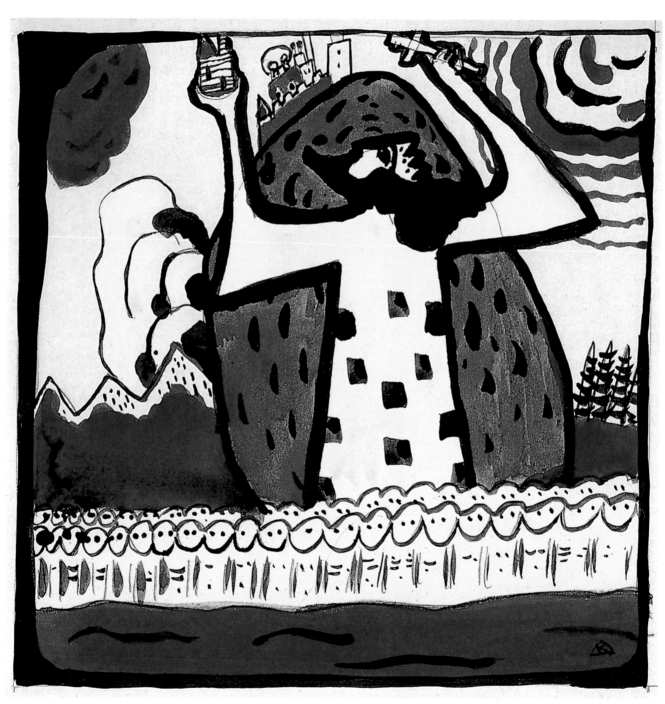

성스러운 블라디미르, 1911, 수채·잉크, 32.5×32.5cm, 뮌헨, 렌바흐하우스 미술관

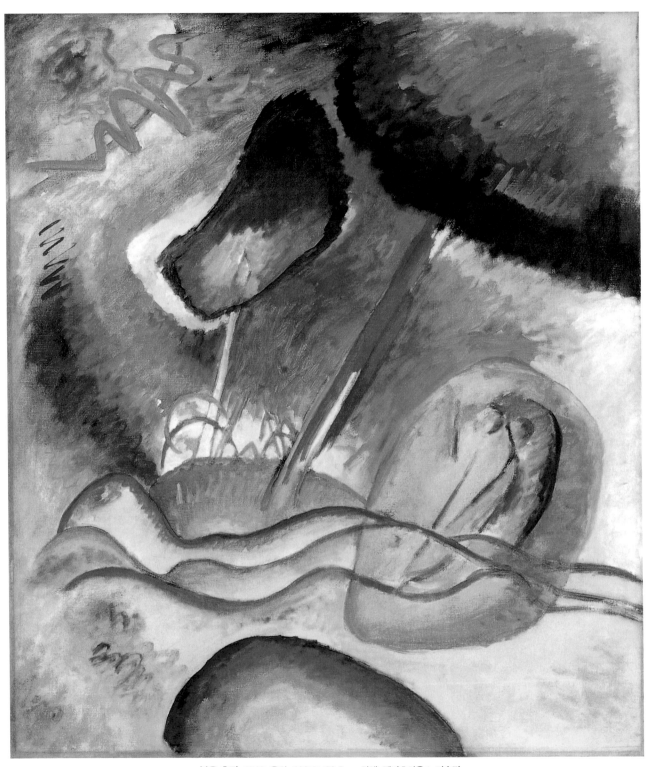

붉은 흔적, 1913, 유화, 100.2×88.2cm, 뮌헨, 렌바흐하우스 미술관

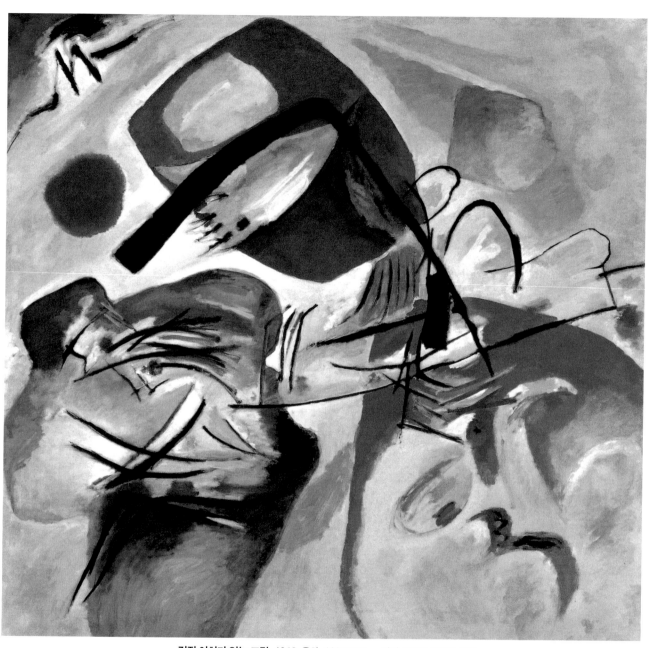

검정 아치가 있는 그림, 1912, 유화, 189×198cm, 파리, 조르주 퐁피두 센터

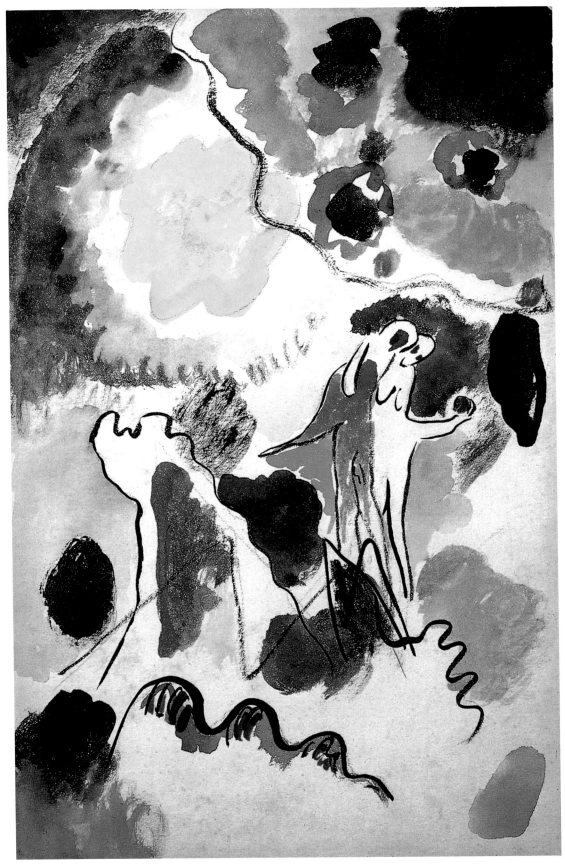

파라다이스, 1911-1912, 수채·잉크·연필, 24×16cm, 뮌헨, 렌바흐하우스 미술관

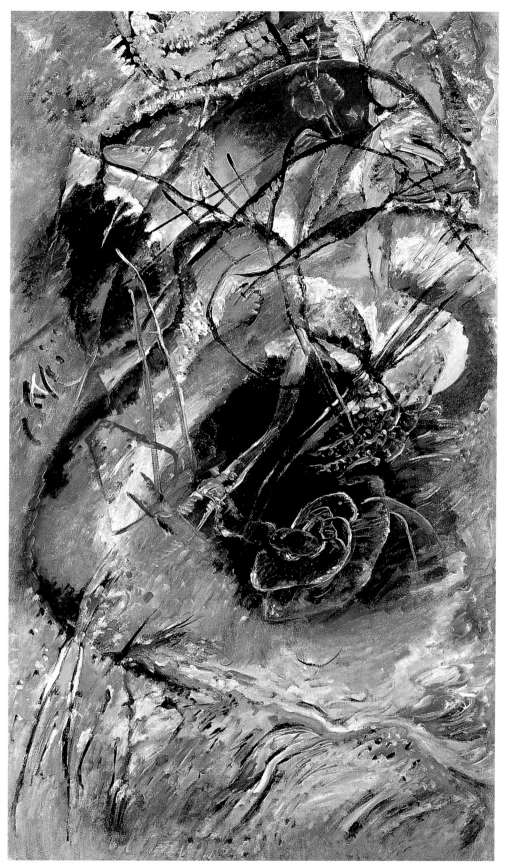

이름이 없는 즉흥 4, 1914, 유화, 125.6×73.5cm, 뮌헨, 렌바흐하우스 미술관

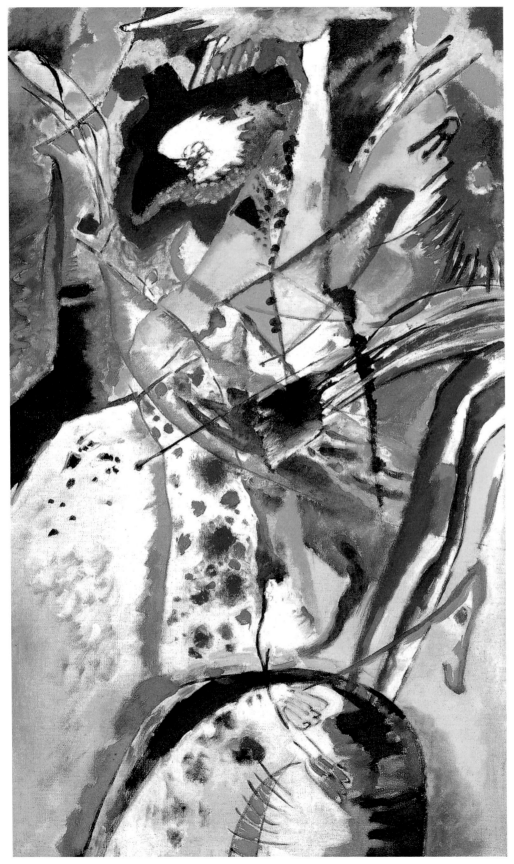

에드윈 캠벨을 위한 벽화 습작 Ⅲ, 1914, 유화, 99×59.5cm, 뮌헨, 렌바흐하우스 미술관

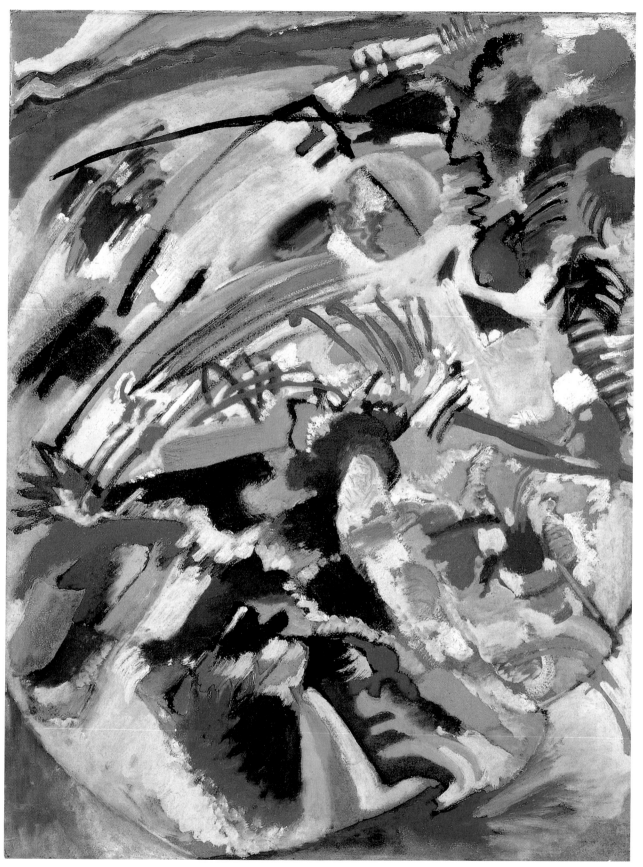

이름이 없는 즉흥 1, 1914, 유화·과슈, 65×50.2cm, 뮌헨, 렌바흐하우스 미술관

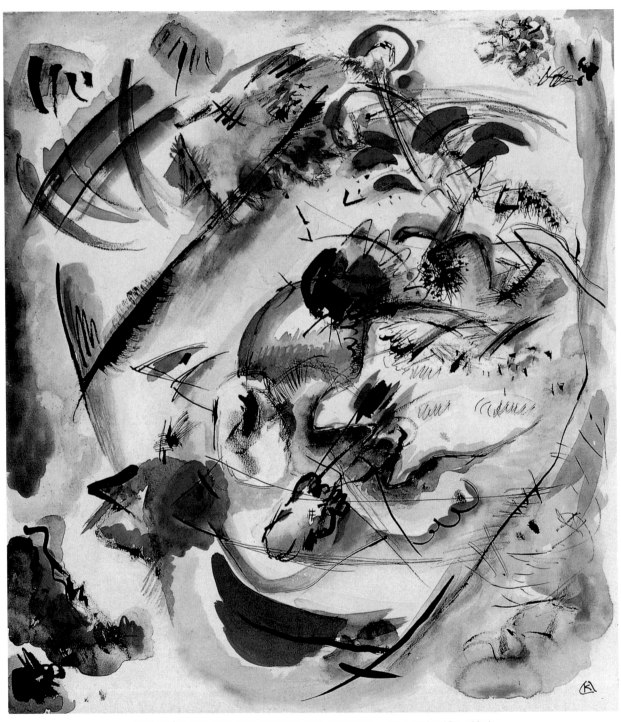

'꿈의 즉흥'을 위한 습작, 1913, 수채·잉크·연필, 39.9×35.8cm, 뮌헨, 렌바흐하우스 미술관

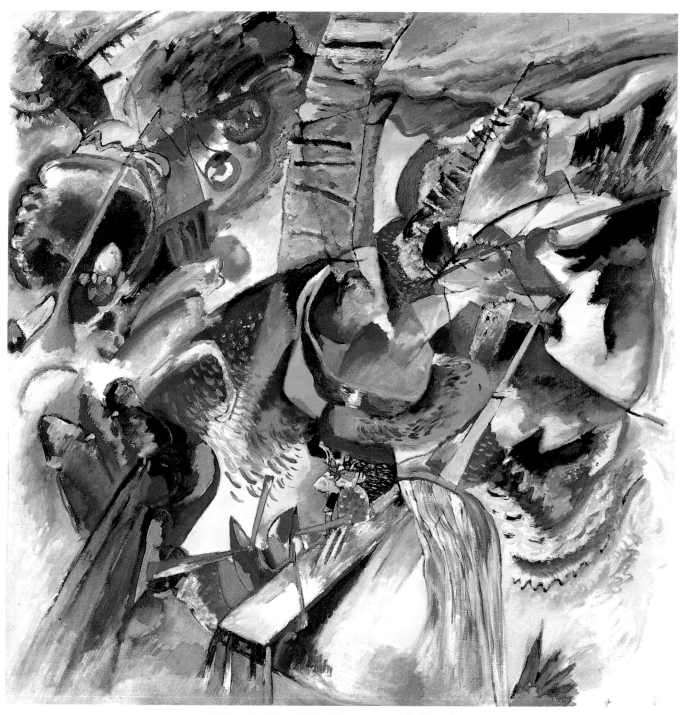

비좁은 즉흥, 1914, 유화·과슈, 110×110.3cm, 뮌헨, 렌바흐하우스 미술관

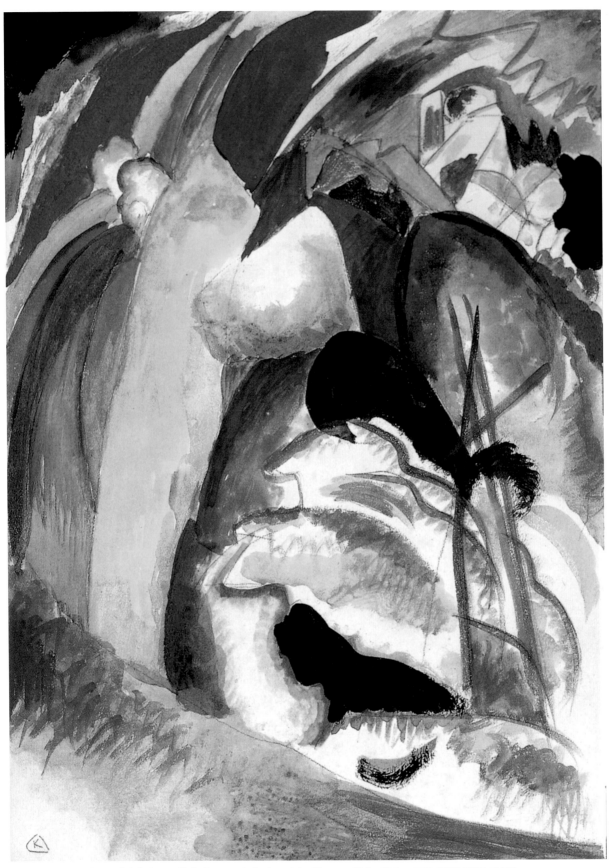

'하얀 형태가 있는 그림' 습작, 1913, 수채·잉크·연필·과슈·초크, 37.9×27.5cm, 뮌헨, 렌바흐하우스 미술관

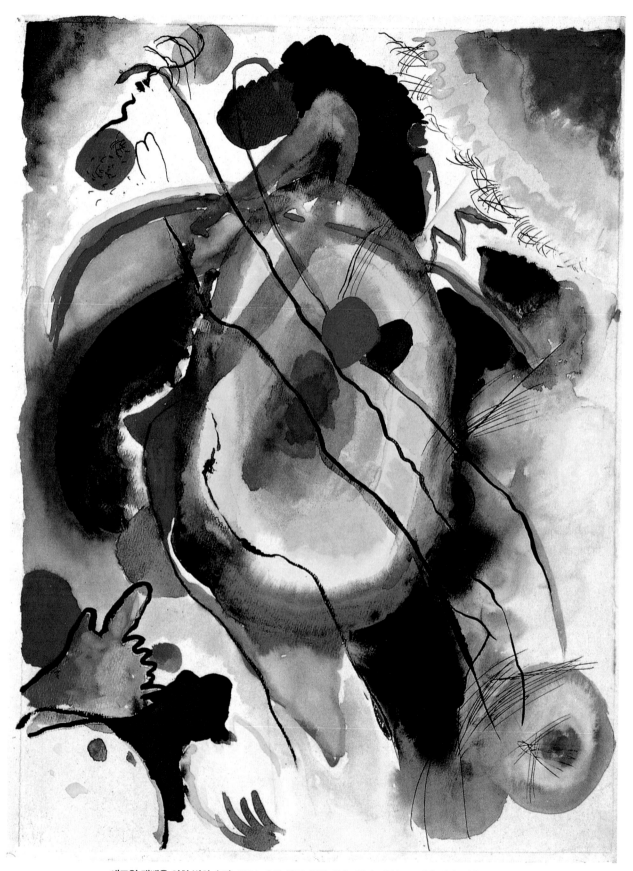

에드윈 캠벨을 위한 벽화 습작, 1914, 수채·잉크·연필·과슈, 33.4×25.1cm, 뮌헨, 렌바흐하우스 미술관

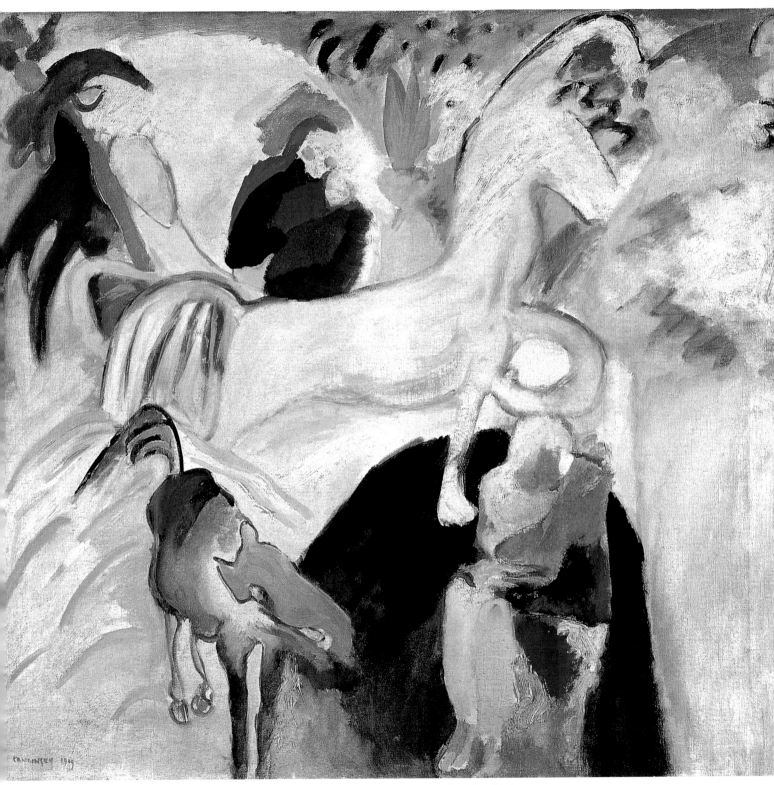

말, 1909, 유화, 97.3×107.3cm, 뮌헨, 렌바흐하우스 미술관

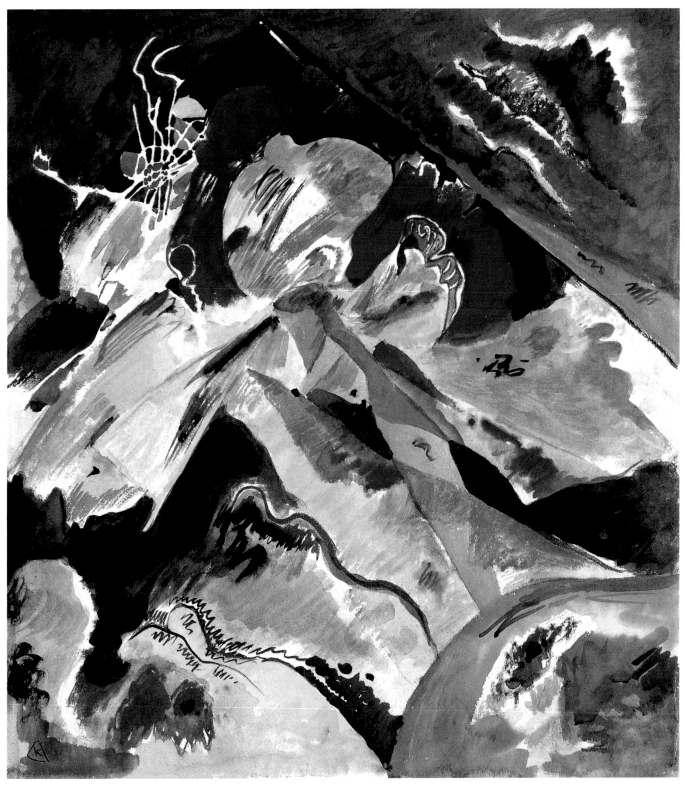

'하얀 선이 있는 그림' 습작, 1913, 수채·잉크·연필, 39.6×36cm, 뉘른베르크, 국립미술관

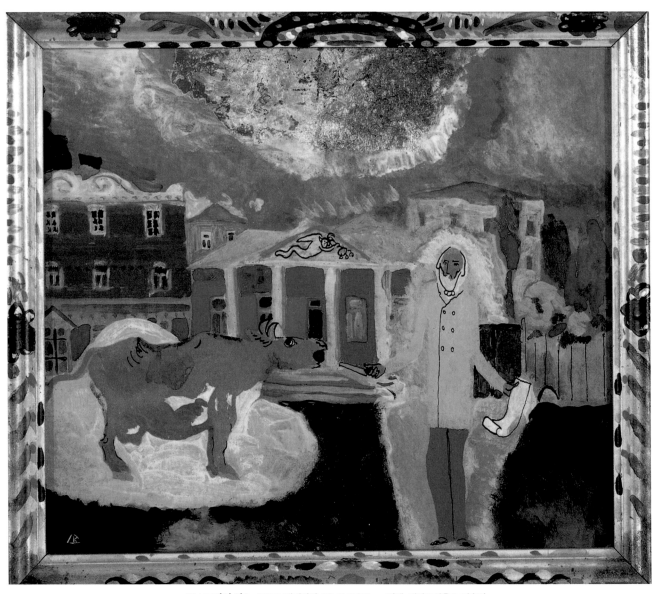

모스크바의 암소, 1912, 템페라화, 22.7×32.2cm, 뮌헨, 렌바흐하우스 미술관

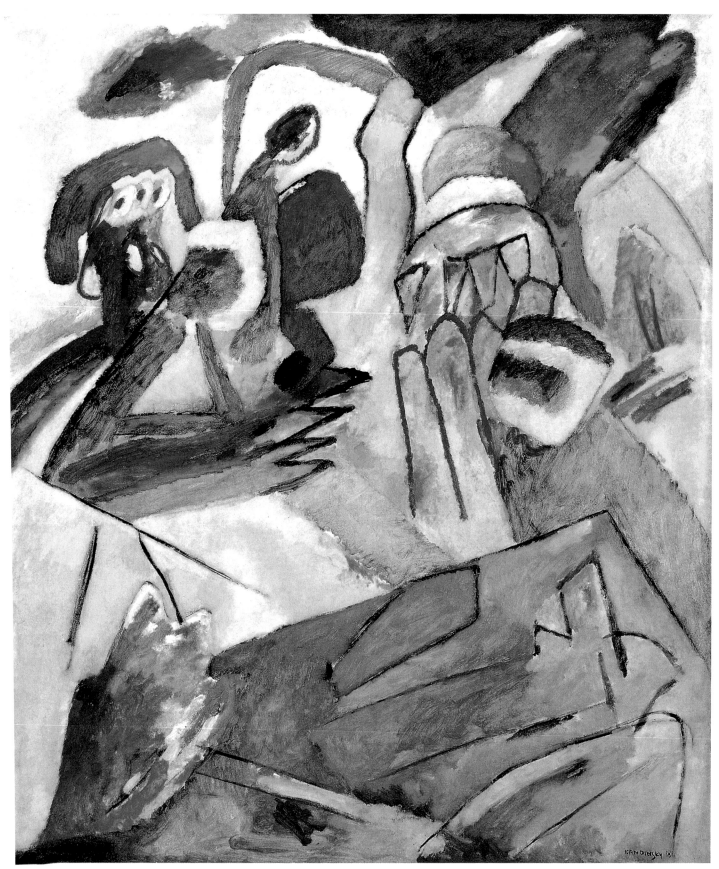

즉흥 18(묘비가 있는), 1911, 유화, 141×120cm, 뮌헨, 렌바흐하우스 미술관

JAEWON ART BOOK 34

칸딘스키

편집위원 / 정금희 · 조명식 · 쥬세페 고아

초판 1쇄 인쇄 2005년 6월 21일
초판 1쇄 발행 2005년 6월 28일

발행처 · 도서출판 **재원**
발행인 · 박덕흠
색분해 · 으뜸 프로세스(주)
인 쇄 · 으뜸 프로세스(주)

등록번호 · 제10-428호
등록일자 · 1990년 10월 24일

서울시 마포구 서교동 461-9 ㉾ 121-841
전화 323-1410(代) 323-1411
팩스 323-1412
E-mail : jaewonart@yahoo.co.kr

ⓒ 2005, 도서출판 **재원**

ISBN 89-5575-067-6 04650
세트번호 89-5575-042-0